QR Code 掃描
下載樂理習題解答

兒歌彈唱
與理論

第**3**版

李悅綾・曾毓芬
許瑛珍・陳如萍　編著

Third Edition

音樂藉由音符與旋律撥動人類心靈，不需要文字與語言，不分國界的人能共同被感動，生活中音樂可以抒發情緒，陶冶性情，培養健全的人格發展。雖然不是每一個人都想成為音樂家，但是培養音樂的素養將是人們一生中重要的休閒育樂，幼兒從小開始接受音樂的薰陶，更可以達到事半功倍的效果。幼兒音樂教育的重點不應該以學習樂器的技巧為主，而是培養幼兒對音樂的興趣，使其能聆聽音樂、欣賞音樂，進而將音樂與生活融合，才能使音符與旋律的美與感動進入生命中。

國內大部份幼兒園及托兒所安排的音樂課程，主要由外聘才藝教師擔任，課程內容常與進行中的教學主題脫節，倘若教保人員願意負擔起幼兒音樂教育的責任，便可以安排適合幼兒發展的音樂教材，靈活的將音樂與文學、體能、美術、戲劇等活動相結合，並配合教學主題將音樂融入活動設計中，使幼兒的學習更具統整性。在教保人員培訓過程中，鍵盤樂課程是培養音樂能力的基礎課程，課程中藉由鋼琴彈奏，培養學生對旋律、節奏、和聲正確的認識，奠定良好音樂基礎，如此教保人員即使不是科班的音樂教師，也能隨心所欲的運用音樂於日常教學中。

我的同事李悅綾、曾毓芬、許瑛珍、與陳如萍老師曾經多年實際指導幼兒的音樂學習，深入了解幼兒對於音樂學習的需求與教學關鍵，由於四位老師對幼兒教學的經驗豐富，在擔任幼保系鍵盤樂課程教學期間，能設計教材適合訓練一位教保人員應具有的音樂素養，教材也依照學生程度教學，許多沒有鋼琴彈奏基礎的學生多能在一學期中奠定樂理基礎，並具有兒歌伴奏的能力，有鋼琴彈奏基礎的學生也能更上層樓，精進彈奏技巧。這一次四位老師共同整理多年的教學心得，出版本書籍，書中顧慮學生程度不一，分為基礎篇及進階篇，一單元介紹樂理及彈奏方法，並選擇適當的兒歌供彈奏練習，方便學生學習，也方便 師教學用，是一本非常適合幼保系及幼教系學生鍵盤樂課程的教材，值得選為課程教科書。

林佳蓉 謹識

現任嘉南藥理大學幼保系副教授、嬰幼兒發展中心主任

曾任嘉南藥理大學幼保系系主任

　　一路走來，始終深信要培育一位優質的教保人員，音樂素養必定不可或缺。「鍵盤樂」這一門課程在我所任職的嘉南藥理大學幼保系一直都扮演著重要角色，即便近年來，許多人開始質疑教保人員學習彈奏鋼琴這件事的必要性。然而，在教學現場上，多年累積下來的寶貴經驗告訴我們，學習鋼琴這項樂器是最有效獲得完整而全面性音樂內涵的良方，尤其在和聲觀念的迅速建立方面。我們透過這本教科書的撰寫，搭配「鍵盤樂」課程教學，許多基礎樂理知識與彈唱技巧得以讓學生在短短的一學期中奠定，進而提升個人音樂基礎能力與素養，未來才能夠在幼教職場裡充分發揮，使音樂潛移默化地融入幼兒們的日常教學。

　　第三次改版的內容規畫延續原有的架構，保留基礎篇與進階篇兩大部分，並在附錄中收錄了音階、終止式與各種變化的伴奏形式等作為練習之參考。基礎篇適用於所有學習者，內容包含樂理、節奏練習、彈唱練習與樂理習題。為求教學內容精緻化，部分彈唱歌曲做了更換的調整，使其更符合課程所需，以期達到最佳的教學成效。此外，全書樂理習題解答以QR Code 掃描的方式提供讀者查閱，學習上更加便捷、有效率。另外，最新改版在音樂記譜上的精確度也較以往講究。進階篇則適合想要精進琴藝的學習者，不僅可以做為日後自我學習之用，亦可成為進一步開設「鍵盤樂進階」選修課程參考的補充教材。

　　衷心期盼本書能提供大專院校幼保系、高職幼保科之學生及幼教工作人員一個音樂學習的指引與藍本，雖然說內容還稱不上盡善盡美，但願它能成為開啟每位學習者音樂心靈的鑰匙，提高他們未來自我學習的興趣與動機，同時也代表我們對音樂教育之重視及培育人才之期待與用心。

李悅綾

嘉南藥理大學嬰幼兒保育系助理教授

目 錄

Contents

─── ❧ 基礎篇 ❧ ───

Contents

進階篇

掃描下載
樂理習題解答

基礎篇

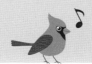

Unit 01

兒歌彈唱與理論的基本認識

 1-1 認識鍵盤、五線譜與譜號

一、 認識鍵盤

1. 鍵盤是由黑鍵與白鍵有規則地交替排列而成。

2. 鍵盤越往右移,音域越高,越往左移,音域越低。

3. 兩個為一組的黑鍵是由 C、D、E 三個白鍵環繞包圍;而三個為一組的黑鍵則是由 F、G、A、B 四個白鍵所環繞包圍。鍵盤與音名、唱名的對照關係如下:

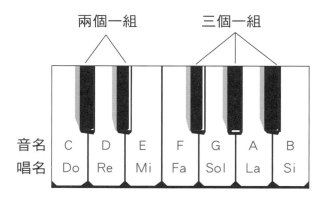

二、認識五線譜

　　五線譜,又稱譜表,由五條平行橫線構成,共有五個線四個間,用來記載各種樂音的符號,以表示音的高低。若五線四間不敷記載時,則必須「加線」或「加間」。其名稱如下:

```
                                        上二間  上二線
                                        上一間  上一線
第五線 ──────────────────
          第四間
第四線 ──────────────────
          第三間
第三線 ──────────────────
          第二間
第二線 ──────────────────
          第一間
第一線 ──────────────────
                                        下一間  下一線
                                        下二間  下二線
```

三、認識譜號

譜號是用來置於五線譜上，使音符有固定音級名稱之符號。常見的譜號有

1. 高音譜號：由古代字母 G 演變而成，又稱 G 譜號。

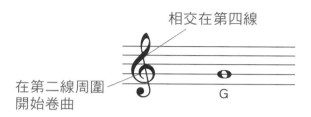

相交在第四線

在第二線周圍
開始卷曲

G

2. 低音譜號：由古代字母 F 演變而成，又稱 F 譜號。

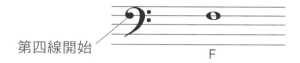

第四線開始

F

四、鍵盤與大譜表

將高音譜表與低音譜表重疊，在左方以大括弧與縱線連結在一起，稱為大譜表。大譜表中間加線的音符即為中央 Do 或中央 C。共有十一線，故又稱十一線譜表或鋼琴譜表。

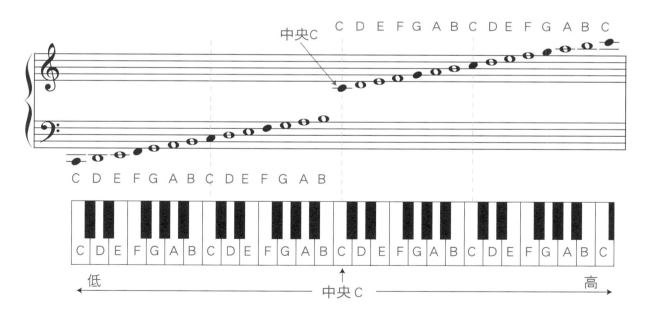

1-2 彈奏鋼琴的姿勢與指法

一、 彈奏鋼琴的身體姿勢

1. 身體輕鬆坐直，可稍向前傾，兩腳著地平放。

2. 肩膀放鬆下垂，手腕、手肘與鍵盤成一水平線，手腕勿向下塌陷。

3. 琴凳不應坐滿，有靠背的椅子亦不可靠著椅背。高度以能夠保持手腕，手肘與鍵盤為水平線為原則。

4. 眼睛應以注視樂譜為主，鍵盤為輔。

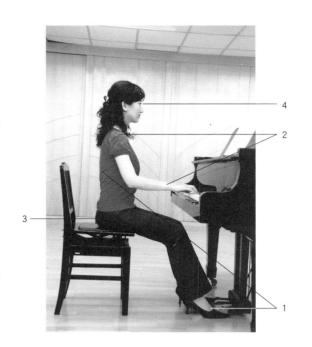

二、彈奏鋼琴的手指姿勢

1. 想像手握氣球，保持手掌與手指微彎之姿勢，放鬆地移至鋼琴鍵盤上。

2. 以指腹彈奏，手指的力度影響音的強度。

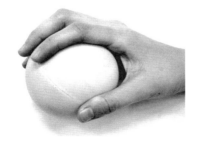

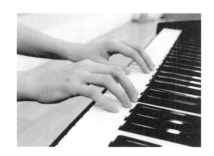

三、 指法

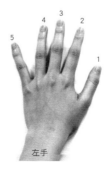

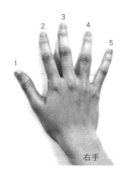

左手　　　右手

四、 基本練習

先依照指定之指法，用手指在桌面上輕拍練習，最後再移至鍵盤上彈奏。

反向進行

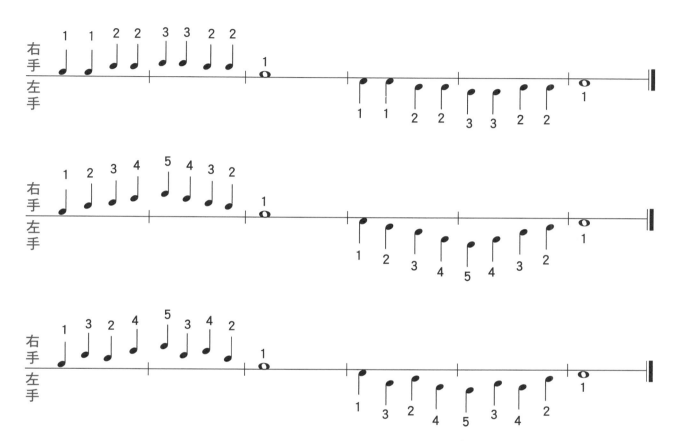

同向進行

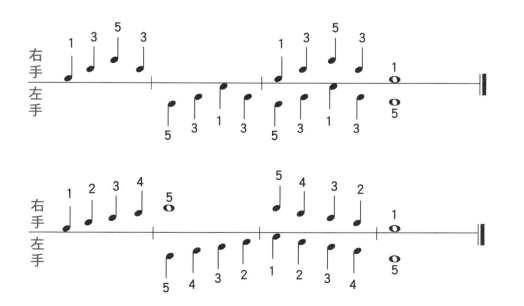

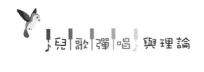

 1-3 基礎樂理

一、 認識音符

1. 音符由符頭、符桿與符尾所構成。

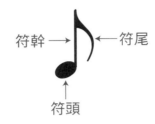

符幹 → ← 符尾

符頭

2. 音符的種類

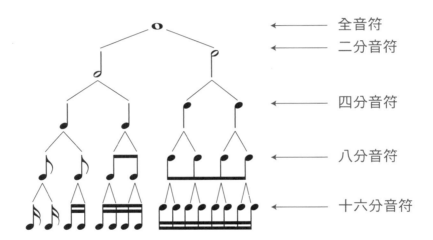

← 全音符
← 二分音符
← 四分音符
← 八分音符
← 十六分音符

3. 音符在五線譜上的寫法以第三線為基準，符頭在第三線之上者，符桿向下，符頭在第三線之下者，則符桿向上。若符頭剛好在第三線上，則符桿向上或向下皆可。

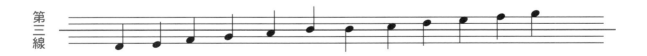

第三線

二、 小節與拍號

1. 為使樂曲拍子單位清楚，小節線將譜表劃分成若干小節。

2. 樂曲最開頭的數字符號稱為拍號。上面的數字代表一個小節有幾拍，下面數字代表以何種音符當一拍。

3. $\frac{4}{4}$，又可寫成 C，代表以四分音符為一拍，每小節有四拍。四拍子的強弱順序為強、弱、次強、弱。

$\frac{4}{4}$ → 每一小節有四拍
　 → 以四分音符當一拍

音符	全音符 o	二分音符 ♩	四分音符 ♩
拍數	1 2 3 4	1 2	1
總拍數	4	2	1

🎵 節奏練習

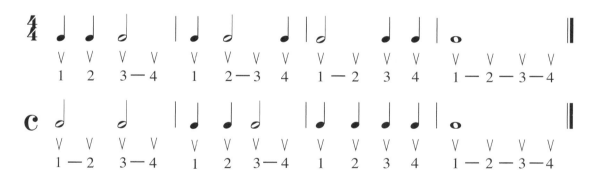

➡ "∨" 代表一拍。

➡ 拍子是強弱規律的周而復始，而節奏是長短不同的音值排列。

 1-4 ## C 大調 I、V₇ 和弦

兩個或兩個以上的音同時彈奏，稱為和弦。

C 大調中最常使用的兩個和弦是 I 和 V₇ 和弦。

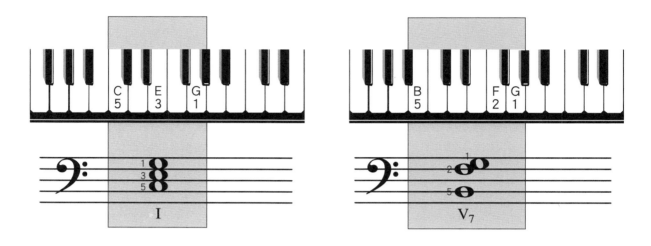

C 大調 I-V₇-I 和弦進行練習

為了增加手指移動的方向感，可以按以下步驟練習。

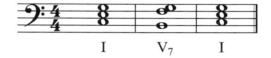

1. 先彈奏最高聲部，第 1 指位置 G(Sol) 保持不變。

2. 加入中間聲部，第 3 指 E(Mi) 彈完換成第 2 指彈 F(Fa)，再回到 E(Mi)。

3. 最後加入最低聲部，第 5 指由 C(Do) 移至 B(Si)，再回到 C(Do)。

～ 森林的歌聲 ～

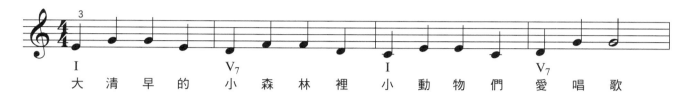

I　　　　V₇　　　　I　　　　V₇
大 清 早 的 小 森 林 裡 小 動 物 們 愛 唱 歌

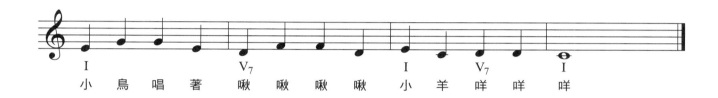

I　　　　V₇　　　　I　　　V₇　　I
小 鳥 唱 著 啾 啾 啾 啾 小 羊 咩 咩 咩

～ 小蜜蜂 ～

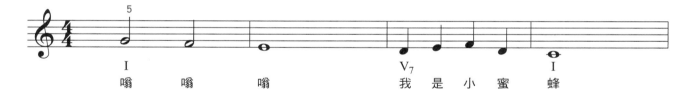

I　　　　　　　　　　V₇　　　I
嗡 嗡 嗡　　　我 是 小 蜜 蜂

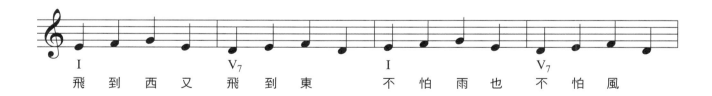

I　　　　V₇　　　　I　　　　V₇
飛 到 西 又 飛 到 東 不 怕 雨 也 不 怕 風

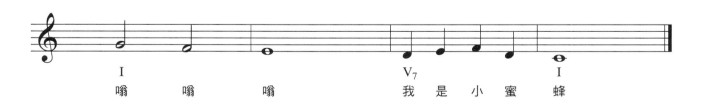

I　　　　　　　　　V₇　　　I
嗡 嗡 嗡　　　我 是 小 蜜 蜂

🎵 樂理習題

一、 請寫出下列音符的名稱

例： ♩　　　四分音符

(1) ♩　　　_____

(2) 𝅝　　　_____

(3) ♪　　　_____

(4) ♫　　　_____

(5) ♪　　　_____

二、 請寫出下列音符在 $\frac{4}{4}$ 拍的時值

例： ♩　　　1 拍

(1) ♩　　　_____

(2) 𝅝　　　_____

(3) ♪　　　_____

(4) ♫　　　_____

(5) ♪　　　_____

三、請寫出下列拍號的意義

例： $\frac{4}{4}$　　四分音符為 1 拍，每小節有 4 拍

(1) $\frac{3}{4}$　　_____

(2) $\frac{2}{4}$　　_____

(3) $\dfrac{3}{8}$ _____

(4) $\dfrac{8}{4}$ _____

(5) $\dfrac{4}{8}$ _____

四、 請寫出下列音符的音名及唱名

(1)

音名 A _____

唱名 La _____

(2)

音名 _____

唱名 _____

五、 請寫出下列音符的音名及唱名

(1)

音名 B _____

唱名 Si _____

(2)

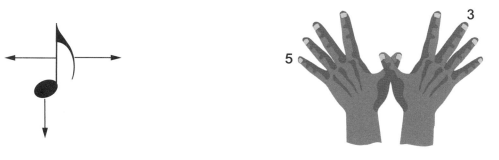

音名 ＿＿＿＿＿＿＿＿＿＿＿＿＿＿＿＿＿＿＿＿＿＿＿＿＿＿＿＿

唱名 ＿＿＿＿＿＿＿＿＿＿＿＿＿＿＿＿＿＿＿＿＿＿＿＿＿＿＿＿

六、 請寫出音符的各部位名稱

七、 請寫出各手指的指法號碼

八、 請將鍵盤上的位置與音符連起來

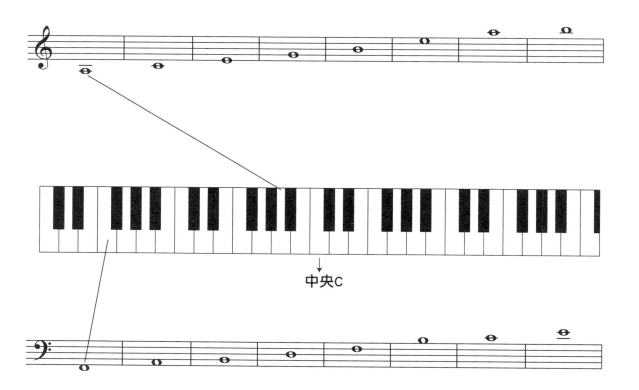

中央C

附點音符

 2-1 　**八分音符**

1. 八分音符是四分音符時值的一半。

2. 若以四分音符為一拍，八分音符即為半拍。

3. 八分音符寫法有符尾，如 ♪，兩個八分音符可以將符尾相連，如 ♫，數成

 2-2 　**認識附點音符**

1. 音符右邊加上一個小圓點，稱為附點音符。

2. 常見的附點音符有：

附點二分音符　 ♩.

附點四分音符　 ♩.

3. 一個附點音符時值長度相當於本身加上本身的一半之時值。

附點二分音符等於二分音符加上一個四分音符的時值。

$$ \text{♩.} = \text{♩} + \text{♩} $$
3拍　　2拍　　1拍

附點四分音符等於四分音符加上一個八分音符的時值。

$$ \text{♩.} = \text{♩} + \text{♪} $$
1 ½ 拍　1拍　　½ 拍

4. 連結線用來連接兩個相鄰且相同音高的音符，代表音值長度相加。故

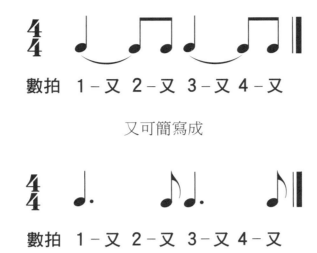

數拍　1－又　2－又　3－又　4－又

又可簡寫成

數拍　1－又　2－又　3－又　4－又

🎵 節奏練習

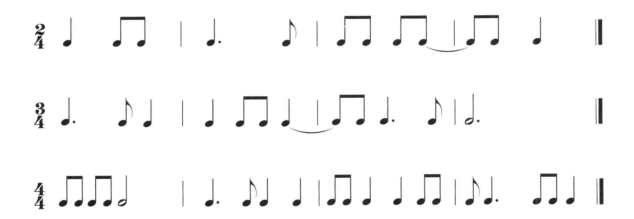

➡ $\frac{2}{4}$ 拍是指以四分音符為一拍，每小節有兩拍。二拍子強弱順序為強、弱。

➡ $\frac{3}{4}$ 拍是指以四分音符為一拍，每小節有三拍。三拍子強弱順序為強、弱、弱。

倫敦鐵橋

英國民謠

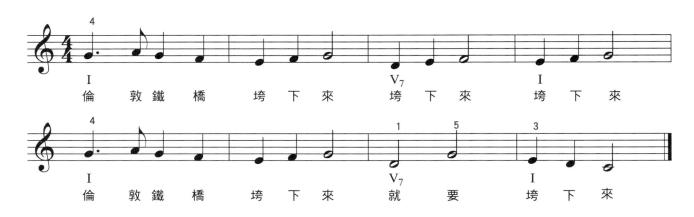

倫 敦 鐵 橋 垮 下 來 垮 下 來 垮 下 來
倫 敦 鐵 橋 垮 下 來 就 要 垮 下 來

我是隻小小鳥

著作人：詞／杜沛人
曲／Franz Abt
著作權：Op／台北音樂教育學會
SP／常夏音樂經紀有限公司

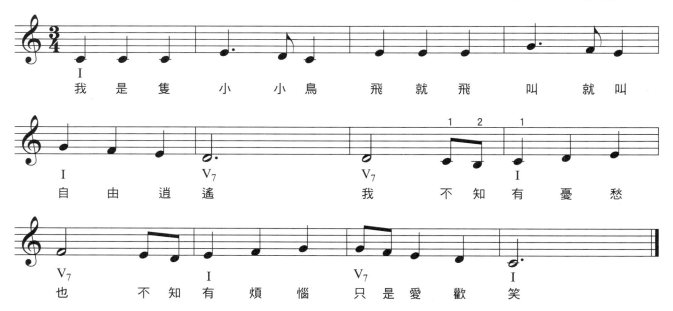

我 是 隻 小 小 鳥 飛 就 飛 叫 就 叫
自 由 逍 遙 我 不 知 有 憂 愁
也 不 知 有 煩 惱 只 是 愛 歡 笑

樂理習題

一、請寫出下列音符的名稱

例：♩. _____附點四分音符_____

(1) ♪ _____

(2) ♫ _____

(3) ♪. _____

(4) ♩. _____

(5) 𝅝 _____

二、 請寫出下列音符在 $\frac{4}{4}$ 拍的時值

例：♩. = ____1 拍半 (=1.5 拍)____

(1) ♩ = _____

(2) 𝅝 = _____

(3) ♩. = _____

(4) ♪ = _____

(5) 𝅝. = _____

(6) ♫ = _____

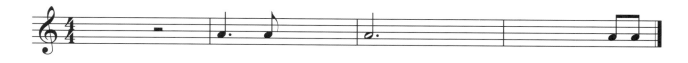

三、 請寫出空格內的音符及在 $\frac{4}{4}$ 拍的時值

例： ♩ + ♩ ＝ ___♩___ （ 2 拍 ）

(1) ♩ + ♪ ＝ _____ （　　拍 ）

(2) ♩ + ♩ ＝ _____ （　　拍 ）

(3) ♩. + ♪ ＝ _____ （　　拍 ）

(4) ♩ + ♩ ＝ _____ （　　拍 ）

(5) ♪ + ♪ ＝ _____ （　　拍 ）

(6) ♬ + ♬ ＝ _____ （　　拍 ）

(7) ♪ + ♬ ＝ _____ （　　拍 ）

(8) ♬♬ + ♪ ＝ _____ （　　拍 ）

(9) ♩ + ♬ + ♬ ＝ _____ （　　拍 ）

(10) ♩ + ♩ + ♪ + ♪ ＝ _____ （　　拍 ）

四、 請依拍號畫出小節線

五、請依拍號填上音符（請填在 A 音）

C 大調音階

3-1　C 大調音階

1. 以一個音為基礎，依照音級，由低至高（或由高至低）排列至八度音為止，此序列稱為音階。

2. 以 C 音為基礎，依照音級，由低至高（或由高至低）排列至八度音為止，使音階第三、四音，與第七、八音為半音，其餘為全音關係，則構成 C 大調音階。一個大調音階其實亦是由兩個一樣的四音音階，中間以全音連接而成。

3. C 大調音階七個音級依序為 C、D、E、F、G、A、B、C。

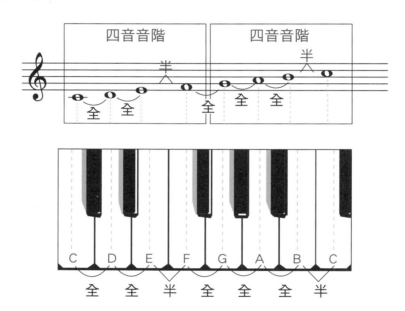

■ 全音與半音

1. 音與音之間的距離稱為「音程」。

2. 音與音之間最短的距離稱為半音。兩個半音之距離即為全音。

半音：任一鍵至相鄰的黑鍵或白鍵之距離。　　全音：任一鍵跳過一個黑鍵或白鍵之距離。

（兩音中間有夾一個黑鍵或白鍵）

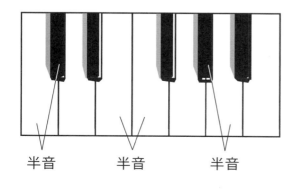 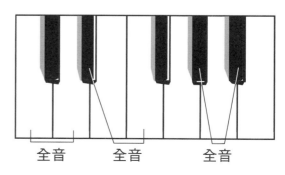

C 大調音階練習

我們只有五個有限的手指，無法單手順利完成彈奏八個或更多音的音階，因此彈奏音階必須利用「拇指在第 3 指下方穿過，第 3 指在拇指上方跨過」的演奏技巧。

在彈奏音階的時候，必須保持手的平穩與放鬆。

預備練習

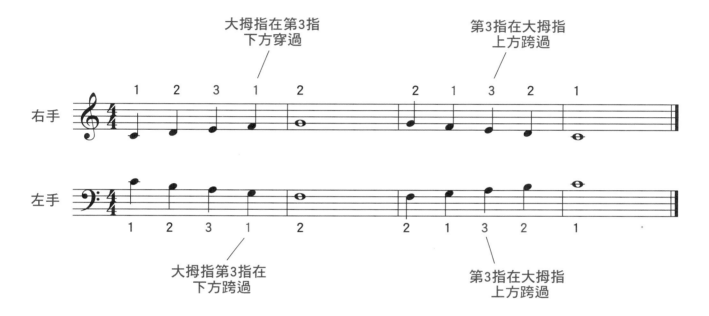

C 大調音階指法

右手 上行 123-12345，下行 54321-321

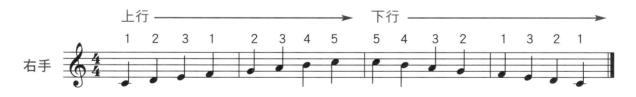

左手 下行 123-12345，上行 54321-321

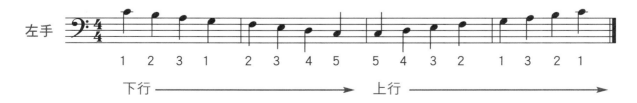

合手反向進行

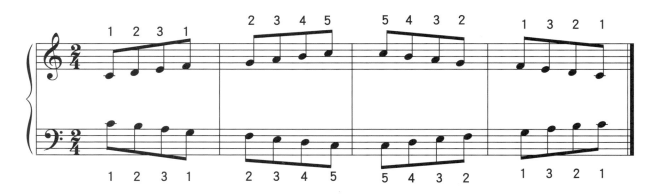

合手同向進行

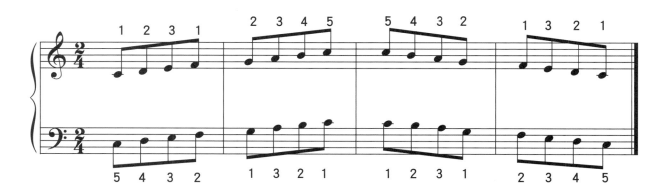

3-2　認識休止符

1. 表示音樂靜止或停頓的符號叫休止符。

2. 休止符跟音符一樣，有音值長短的區別。種類與在樂譜上的畫法如下：

種類：

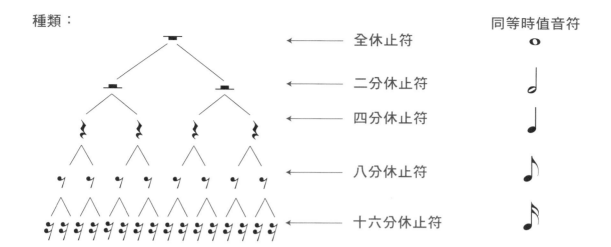

同等時值音符

樂譜上的休止符

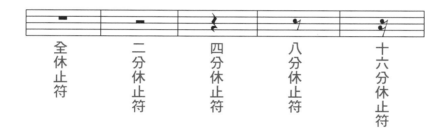

全休止符　二分休止符　四分休止符　八分休止符　十六分休止符

🎵 節奏練習

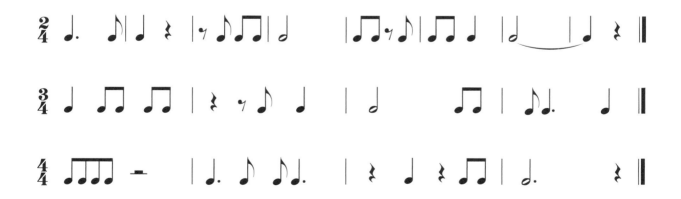

 3-3　不同的伴奏形式

　　為了使樂曲聽起來更生動有變化，我們可以運用不同的伴奏形式來彈奏，如分解和弦或改變和弦的節奏。

　　本單元彈唱練習「布穀」的伴奏提示範例，即是分解和弦運用的一種。和弦的三個音不再同時彈奏，而是先後出現，先彈奏低音，然後中間的音，最後再彈奏高音。

　　而「不倒翁」則是利用和弦節奏上的改變來達到豐富音響的效果。

■ 有關伴奏型的變化，請參考單元十三「和絃變奏手法」與附錄 B 伴奏型資料庫。

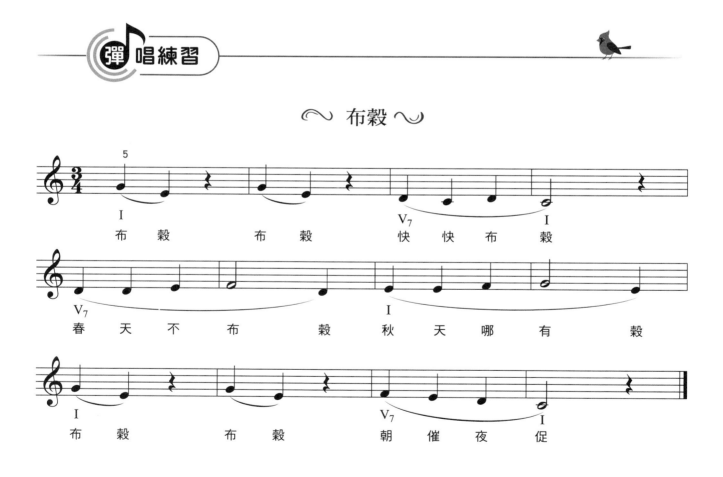

　　　　━━━━為圓滑線，線的兩端連接相鄰但不同音高，或不相鄰任一音高的音符，代表需圓滑奏（將音符平滑地彈奏出），通常圓滑線也代表了樂句的起始。

【〈布穀〉伴奏提示範例】

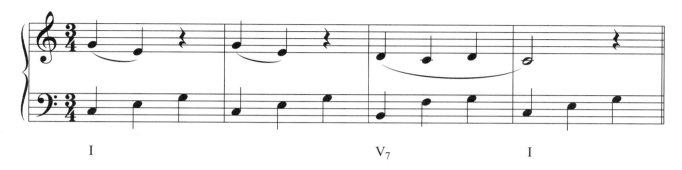

\sim 不倒翁 \sim

說 你 呆 你 不 呆 鬍 子 一 把 樣 子 像 小 孩

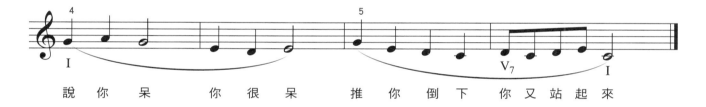

說 你 呆 你 很 呆 推 你 倒 下 你 又 站 起 來

【〈不倒翁〉伴奏提示範例】

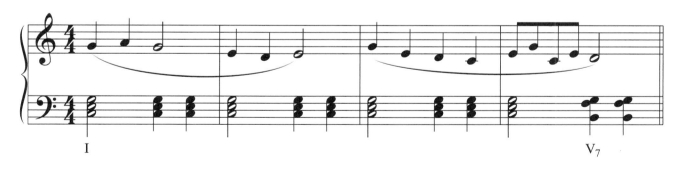

樂理習題

一、 請寫出 C 大調音階

二、 請寫出下列休止符的名稱及在 $\frac{4}{4}$ 拍的時值

例： 𝄽 ＿＿＿四分休止符＿＿＿ ＝ ＿＿＿1 拍＿＿＿

(1) 𝄾 ＿＿＿＿＿＿＿＿＿ ＝ ＿＿＿＿＿＿

(2) ▬ ＿＿＿＿＿＿＿＿＿ ＝ ＿＿＿＿＿＿

(3) ▬ ＿＿＿＿＿＿＿＿＿ ＝ ＿＿＿＿＿＿

(4) 𝄿 ＿＿＿＿＿＿＿＿＿ ＝ ＿＿＿＿＿＿

三、 請找出與下列休止符相對應的音符（填寫代號）

例： 𝄾 ＿③＿

(1) 𝄽 ＿＿＿＿

(2) 𝄾 ＿＿＿＿

(3) ▬ 𝄽 ＿＿＿＿

(4) ▬ ＿＿＿＿

(5) ▬ ＿＿＿＿

① 𝅗𝅥.

② 𝅝

③ ♪

④ ♩

⑤ ♪

⑥ ♩

四、 請寫出下列音符的距離是全音或半音

五、 請依題目在上方寫出音符

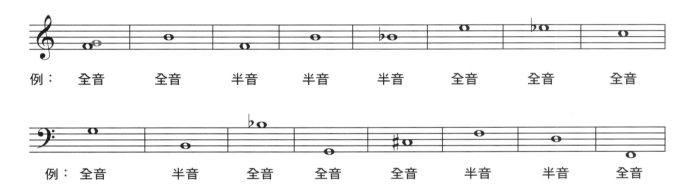

| 例： 全音 | 全音 | 半音 | 半音 | 半音 | 全音 | 全音 | 全音 |

| 例： 全音 | 半音 | 全音 | 全音 | 全音 | 半音 | 半音 | 全音 |

六、 請依題目在下方寫出音符

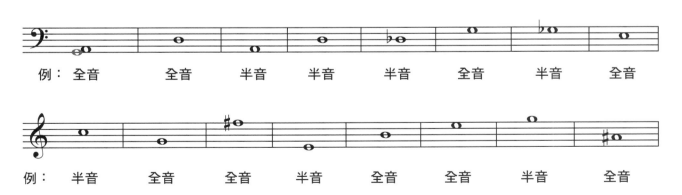

| 例： 全音 | 全音 | 半音 | 半音 | 半音 | 全音 | 半音 | 全音 |

| 例： 半音 | 全音 | 全音 | 半音 | 全音 | 全音 | 半音 | 全音 |

MEMO

Unit 04

C 大調正三和弦

4-1　C 大調正三和弦

1. 三和弦是以音階中某音為基礎,以三度音往上堆疊出來之音群。最下面的音稱為根音,中間的音與根音的關係為三度,稱為三音,最上面的音與根音為五度關係,稱為五音。

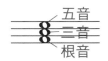

在間上的三和絃

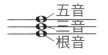

在線上的三和絃

2. 音階中每一個音都可以成為基礎,堆疊出三和弦。C 大調音階第一、第四、與第五個音堆疊出來的和弦為 I、IV 與 V 級和弦,即其正三和弦,為最常用的和弦。

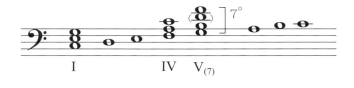

$$I \qquad IV \quad V_{(7)}$$

3. C 大調音階中第一個音 C 稱為主音。以 C 為基礎往上堆疊出來的三和弦,稱為主和弦,即 I 級和弦。

4. C 大調音階中第五個音 G 稱為屬音。以 G 為基礎往上堆疊出來的三和弦,稱為屬和弦,即 V 級和弦。如果再往上多堆疊一個三度音,使最上面的音與根音為七度關係,則形成屬七和弦,即 V_7 和弦。

5. 音階中第四個音 F 稱為下屬音。以 F 為基礎往上堆疊出來的三和弦,稱為下屬和弦,即 IV 級和弦。

6. 為了彈奏方便,我們選擇 IV 和 V_7 的轉位和弦來搭配兒歌彈奏。

➡ 音程以「度」為單位。幾個音級就是幾度音程。例如 C-E 為三度,C-G 為五度。

4-2　和弦的轉位

　　如果每一個和弦都使用根音位置,則手會有較大的移動,造成彈奏上的困難,因此我們需要選擇轉位的和弦來彈奏,以利和弦連接順暢。

　　將和弦中某一音作高八度或低八度的變化,藉以改變和弦的位置,稱為「轉位」。

下面是 C 大調 I、IV 和 V₇ 原位和轉位的情形：

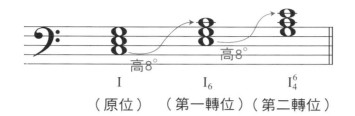

（原位）　（第一轉位）（第二轉位）

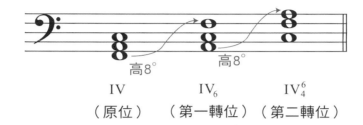

（原位）　（第一轉位）（第二轉位）

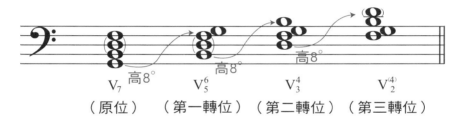

（原位）　（第一轉位）（第二轉位）（第三轉位）

而最容易彈奏的和弦位置為 I(原位)-IV$_4^6$ (第二轉位)-V$_5^6$ (第一轉位)

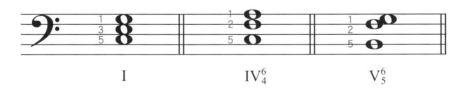

I　　　　　　IV$_4^6$　　　　　　V$_5^6$

I、V$_5^6$（第一轉位）和弦在鍵盤上的相關位置，我們已經在單元一中介紹過了，而 IV$_4^6$（第二轉位）在鍵盤上的相關位置如下：

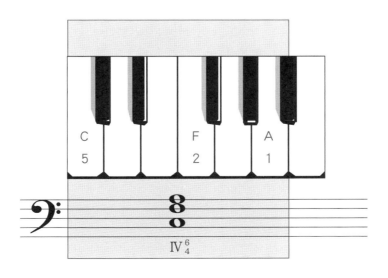

C 大調正三和弦練習

為了方便記載，本教材內容將 IV 6_4 和 V 6_5 明確的和弦轉位數字低音標示，統一簡單地以原位符號 IV 和 V$_7$ 來標明。

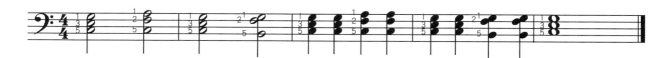

1. 當樂曲以強拍開始，則稱為強起拍子。強起拍子的樂曲小節拍數完整，為完全小節。

2. 當樂曲以弱拍開始，則稱為弱起拍子。第一個小節與最後一個小節皆不完整，為不完整小節，其拍數相加等於完整一個小節。

節奏練習

〰 聖者進行曲 〰

美國民謠

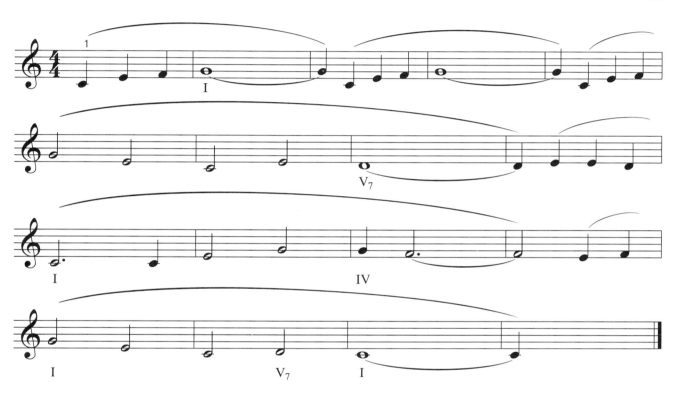

【〈聖者進行曲〉伴奏提示範例】

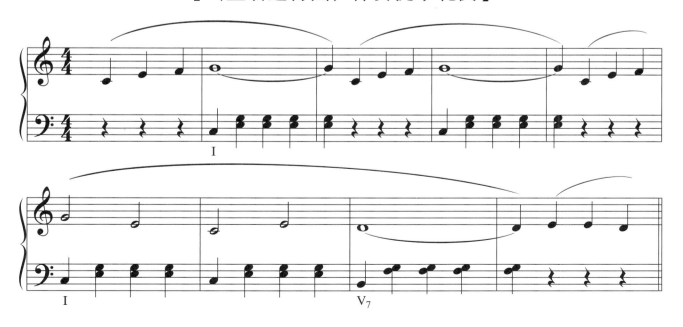

甜蜜的家庭

畢夏普

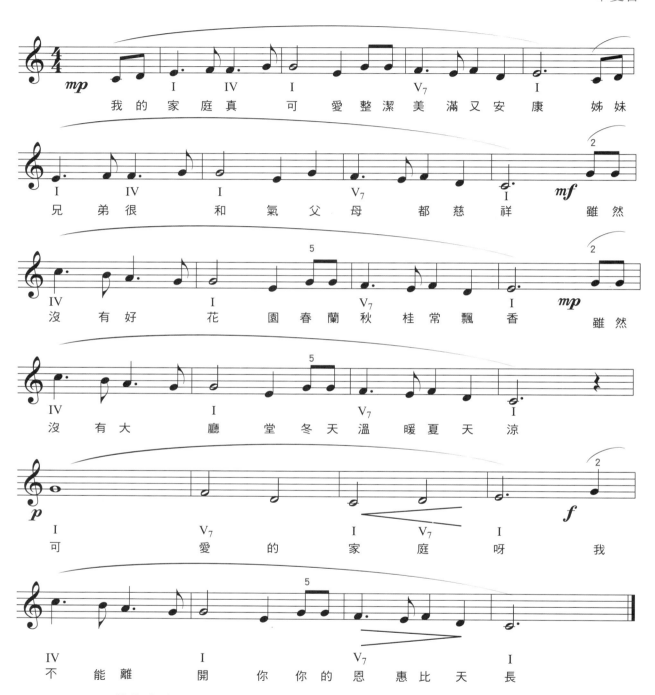

我的 家 庭 真 可 愛 整 潔 美 滿 又 安 康 姊妹

兄 弟 很 和 氣 父 母 都 慈 祥 雖然

沒 有 好 花 園 春 蘭 秋 桂 常 飄 香 雖然

沒 有 大 廳 堂 冬 天 溫 暖 夏 天 涼

可 愛 的 家 庭 呀 我

不 能 離 開 你 你 的 恩 惠 比 天 長

➡ *p*、*mp*、*mf*、*f* 均為力度記號，依序代表弱、中弱、中強、強，這些記號為義大利文 piano、mezzo piano、mezzo forte、forte 之縮寫，用來表示演奏時之聲量。

➡ ◁ 也是力度記號的一種，代表音量漸強。

▷ 代表音量漸弱。

【〈甜蜜的家庭〉伴奏提示範例】

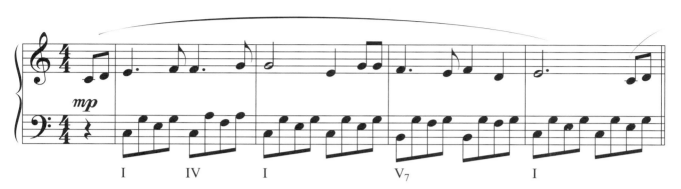

🎵 樂理習題

一、 請寫出 C 大調的正三和弦

C： I　　　　　IV　　　　　V　　　　　V_7

二、 請寫出下列轉位和弦的音符

C： I_6　　IV_6　　V_6　　I_4^6　　IV_4^6　　V_4^6

C： V_5^6　　　　　V_3^4　　　　　V_2^4

三、 請回答下列問題

(1) 從第一拍開始的樂曲，稱為＿＿＿＿＿＿＿＿拍子。

(2) 不是從第一拍開始的樂曲，稱為＿＿＿＿＿＿＿＿拍子。

(3) 從第三拍開始的弱起拍子樂曲，彈奏前應先默數＿＿＿＿拍再彈。

四、 請寫出下列音程名稱

（ ） （ ） （ ） （ ） （ ） （ ） （ ） （ ）

五、 請依音程名稱寫出音符

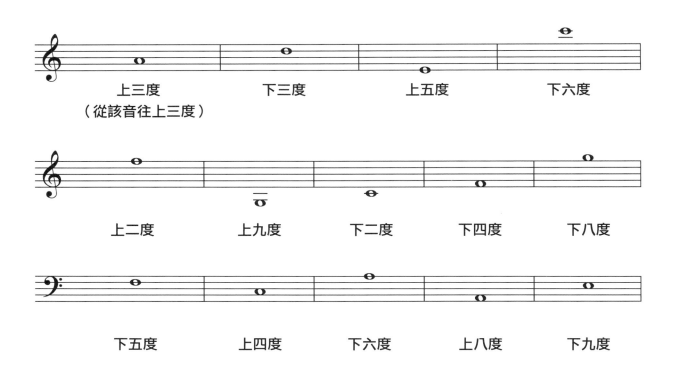

上三度　　　　下三度　　　　上五度　　　　下六度
（從該音往上三度）

上二度　　　　上九度　　　　下二度　　　　下四度　　　　下八度

下五度　　　　上四度　　　　下六度　　　　上八度　　　　下九度

Unit
05

F 大調與移調

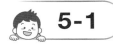

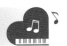

5-1　F 大調音階

　　F 大調是以 F 音為基礎所建立的大音階，依照音級，由低至高（或由高到低）排列至八度音，並符合「第三、四音和第七、八音為半音，其他為全音」的結構，B 必須降低半音，排列出來的音級依序為 F、G、A、B♭、C、D、E、F。

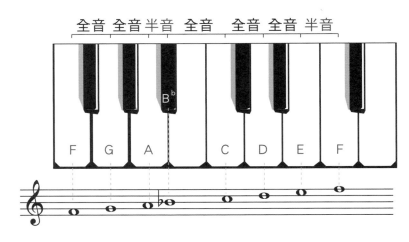

　　F 大調的樂曲中，所有的 B 都必須降低半音，為了方便記譜，只需要在樂譜每一行開頭畫上一個降記號，作為該樂曲之調號。

F 大調音階練習

　　若使用 C 大調音階的右手指法來彈奏 F 大調，將會發生拇指必須彈奏黑鍵也就是 B♭ 之位置。為了避免拇指彈奏在黑鍵造成的不便，我們選擇第四指來彈奏，以致右手指法未運用到第 5 指。

上行指法 1234-1234，下行指法 4321-4321

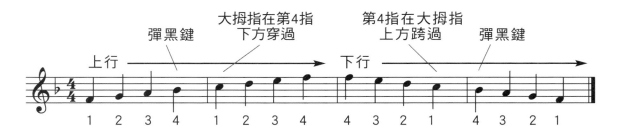

F 大調左手指法則和 C 大調音階左手指法相同。

上行指法 54321-321，下行指法 123-12345

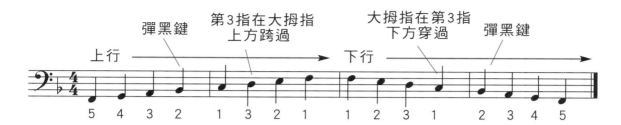

合手反向進行

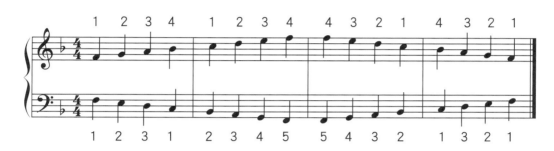

合手同向進行

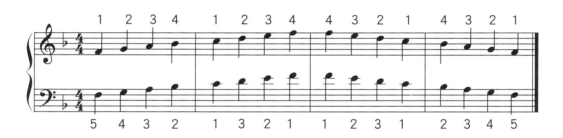

5-2　F 大調正三和弦

1. F 大調音階中第一個音 F 稱為主音。以 F 為基礎往上堆疊出來的三和弦，稱為主和弦，即 I 級和弦。

2. F 大調音階中第五個音 C 稱為屬音。以 C 為基礎往上堆疊出來的三和弦，稱為屬和弦，即 V 級和弦。如果再往上多堆疊一個三度音，使最上面的音與根音為七度關係，則形成屬七和弦，即 V_7 和弦。

3. F 大調音階中第四個音 B♭ 稱為下屬音。以 B♭ 為基礎往上堆疊出來的三和弦，稱為下屬和弦，即 IV 級和弦。

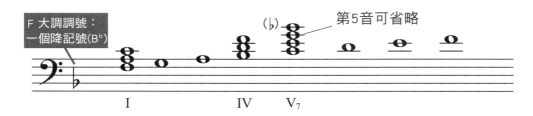

F 大調已轉位之正三和弦

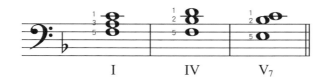

F 大調正三和弦練習

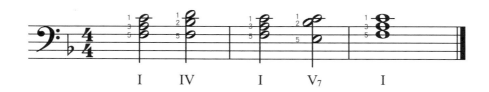

5-3　移 調

一、 何謂移調？

　　由於人聲的音域具有個別差異性，彈奏兒歌必須具備移調之基本能力，以順應實際教唱之需要。把一首樂曲，移高或移低至另一個不同的調性，則稱為移調。鋼琴鍵盤上一個八度之中有七個白鍵，五個黑鍵，每一個鍵皆可當一個大調與一個小調之主音，所以有十二個大調與十二個小調，共二十四個大小調。

二、 五線譜移調的步驟：

　　若樂曲當中沒有臨時記號，則方法如下：

1. 先把新的調之調號寫出。

2. 比較新的調與原來的調之主音距離，觀察相差幾度。

3. 將樂曲中每一個音按照相差之度數一個個作改寫。

■ **舉例說明**

　　以第一課所學之 C 大調〈森林的歌聲〉為例，若要移調至 F 大調，該如何記譜？

1. 先把新的調號，即一個降 B 畫出。

2. 比較原調號 C 大調與新調 F 大調主音之距離。C 大調主音為 C，F 大調主音為 F，新調之主音比原調之主音高了四度。

3. 將原譜之音符全部高四度記譜，即完成移調之手續。

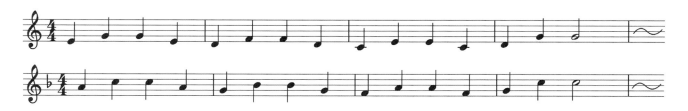

　　若有臨時記號的情況，則按照先前之步驟外，再加兩個手續

1. 判斷該臨時記號與原調號為何種關係。是升高或是降低的作用？

2. 依照新的調號，譜上具備相同效果之臨時記號。

■ **舉例說明**

　　把下面樂曲移至 F 大調

1. 第一小節 E♭ 與第二小節 F♯ 在原曲分別為降低半音與升高半音的作用。

2. 故在新調 F 大調中，必須將第一小節的 A 降低半音至 A♭，與第二小節 B♭ 升高半音至 B 還原。

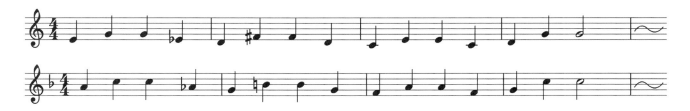

臨時升降記號：不屬於調號，在樂曲中途使用的升記號或是降記號，稱為臨時升記號 ♯ 或臨時降記號 ♭。

還原記號：樂曲中調號或臨時升降記號不再升高或降低，則標上還原記號 ♮，表示該音符保持還原至原來音高。

～ 聖者進行曲（F大調）～

美國民謠

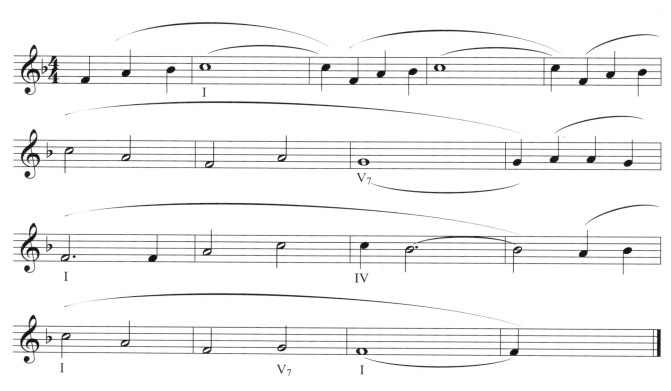

【〈聖者進行曲〉伴奏提示範例】

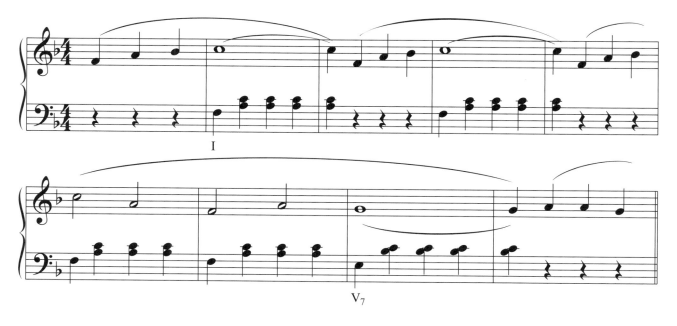

甜蜜的家庭（F 大調）

畢夏普

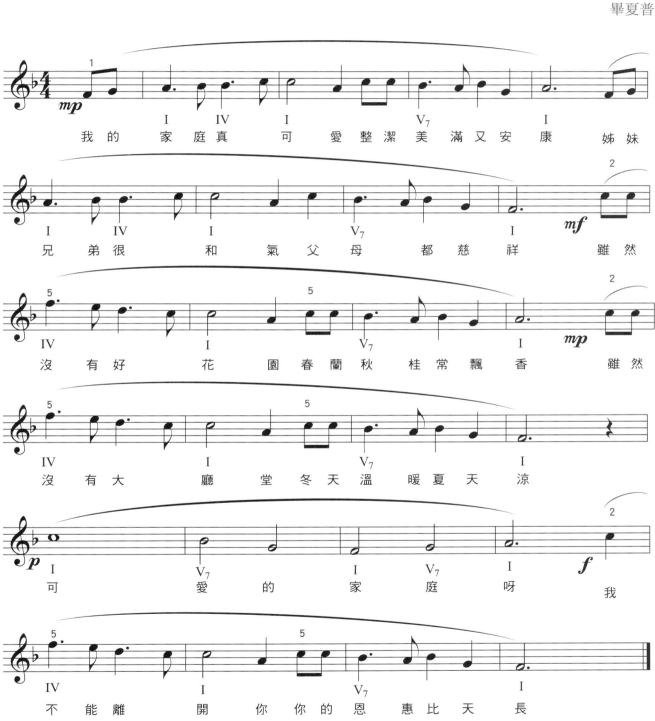

【〈甜蜜的家庭〉伴奏提示範例】

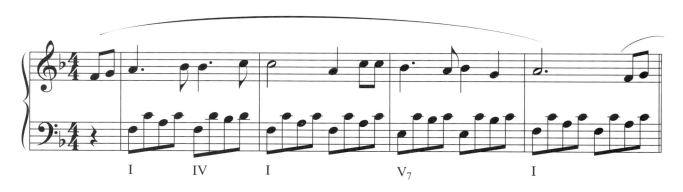

∽ 老烏鴉 ∽

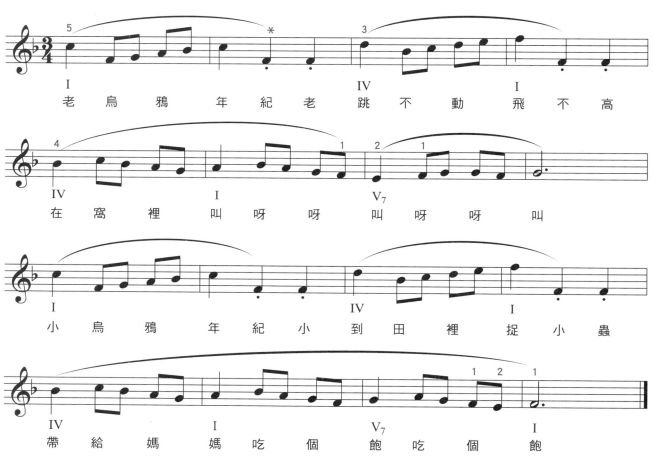

老 烏 鴉 年 紀 老 跳 不 動 飛 不 高

在 窩 裡 叫 呀 呀 叫 呀 呀 叫

小 烏 鴉 年 紀 小 到 田 裡 捉 小 蟲

帶 給 媽 媽 吃 個 飽 吃 個 飽

➡ ＊音符上的圓點代表跳音符號，實際彈奏之長度約為音符時值的一半。

【〈老烏鴉〉伴奏提示範例】

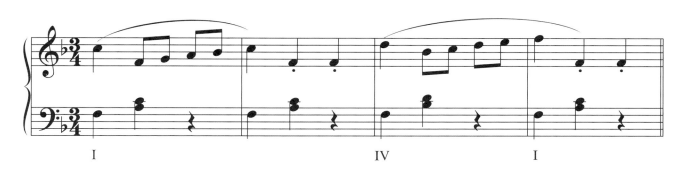

∽ 伊比亞亞 ∽

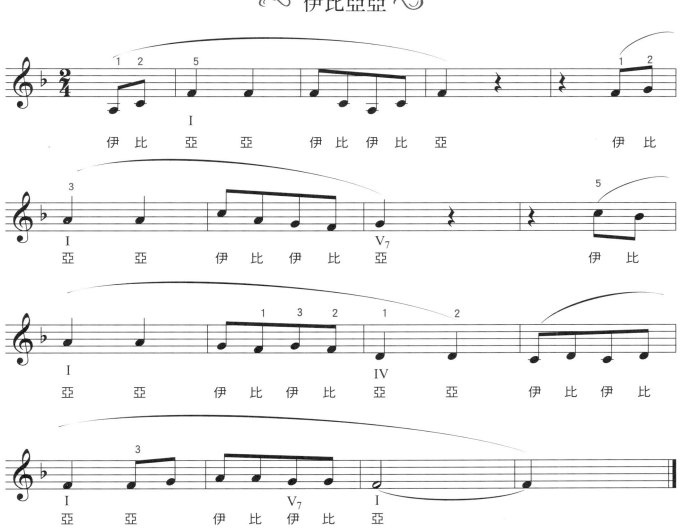

伊 比 亞 亞 伊比伊比 亞 伊 比

亞 亞 伊比伊比 亞 伊 比

亞 亞 伊比伊比 亞 亞 伊比伊比

亞 亞 伊比伊比 亞

【〈伊比亞亞〉伴奏提示範例】

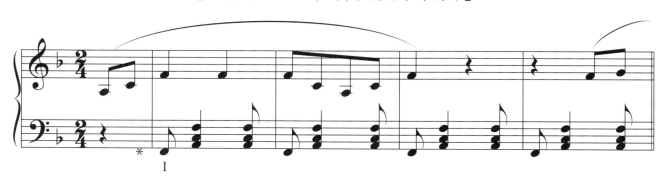

➡ ＊此伴奏型運用的是切分音節奏，將原本弱拍開始的音延長至下一個強拍上，造成弱拍變強拍，則該延長音則稱作切分音。

🎵 樂理習題

一、 請寫出 F 大調音階

二、 請寫出 F 大調的和弦名稱或音符

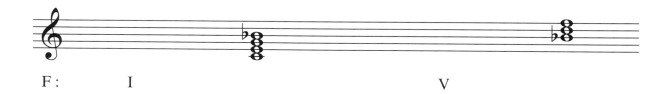

三、 請寫出下列轉位和弦級數或音符

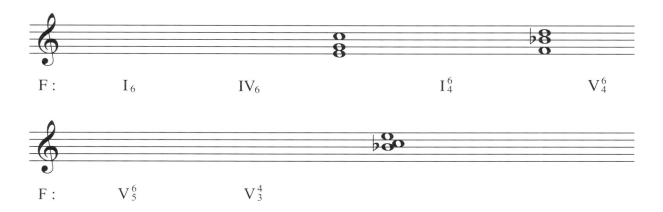

四、 請將下列樂譜移成 F 大調

五、 請將下列樂譜移成 C 大調

六、 請將下列樂譜移成 F 大調

七、 請將下列樂譜移成 C 大調

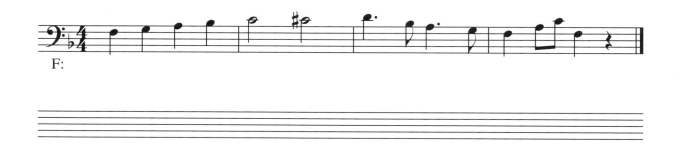

Unit 06

G 大調

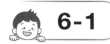

6-1 G 大調音階

G 大調音階是以 G 音為基礎所建立的大音階，依照音級，由低至高（或由高至低）排列至八度音，並符合「第三、四音和第七、八音為半音，其他為全音」的結構，F 必須升高半音。排列出來的音級依序為 G、A、B、C、D、E、F#、G。

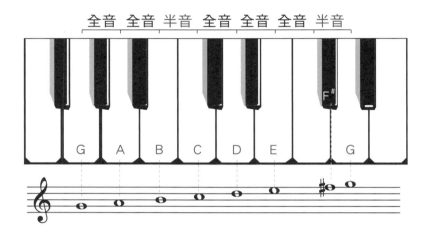

G 大調音階練習

G 大調音階與學過的 C 大調音階指法相同。

右手

上行指法 123-12345，下行指法 54321-321

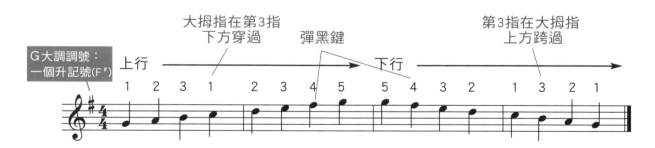

左手

上行指法 54321-321，下行指法 123-12345

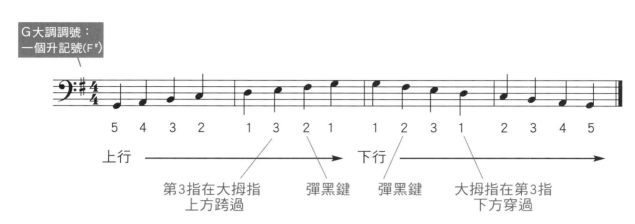

合手反向進行

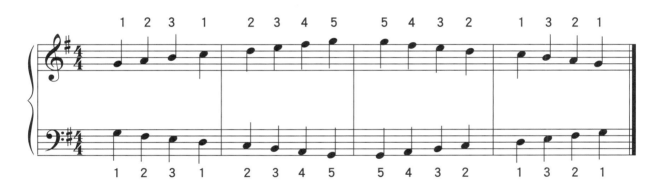

合手同向進行

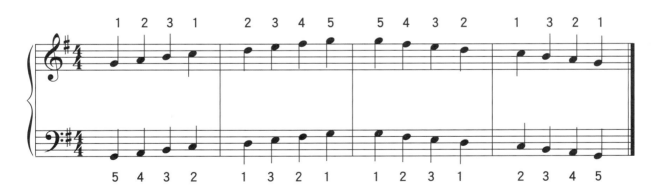

 6-2 ## G 大調正三和弦

1. G 大調音階中第一個音 G 稱為主音。以 G 為基礎往上堆疊出來的三和弦，稱為主和弦，即 I 級和弦。

2. G 大調音階中第五個音 D 稱為屬音。以 D 為基礎往上堆疊出來的三和弦，稱為屬和弦，即 V 級和弦。如果再往上多堆疊一個三度音，使最上面的音與根音為七度關係，則形成屬七和弦，即 V_7 和弦。

3. G 大調音階中第四個音 C 稱為下屬音。以 C 為基礎往上堆疊出來的三和弦，稱為下屬和弦，即 IV 級和弦。

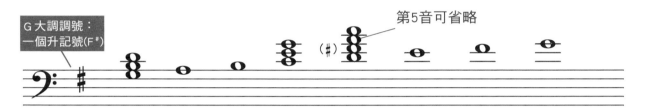

G 大調已轉位之正三和弦

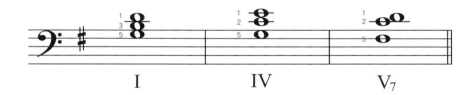

G 大調正三和弦練習

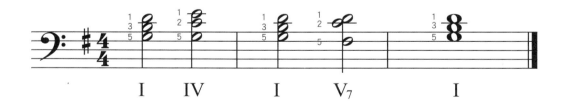

 6-3 複拍子

一、 單拍子與複拍子

1. 單拍子和複拍子之區別在於拍子單位，而不是拍子數。以單純音符作為一拍的拍子稱為單拍子，例如 $\frac{2}{4}$、$\frac{3}{4}$、$\frac{4}{4}$；而以附點音符作為一拍的拍子稱複拍子，例如 $\frac{6}{8}$。

2. 單拍子是二分法的拍子，而複拍子是三分法的拍子。

二、 $\frac{6}{8}$ 拍

我們在第一單元曾提過拍號上方數字代表一小節有幾拍，下方的數字代表以何種音符當一拍。

複拍子必須以附點音符作為單位，採三分法，故 $\frac{6}{8}$ 拍是附點四分音符當一拍，一小節有兩拍。

6 → 每小節有兩拍（一拍內含三小拍）
8 → 以附點四分音符當一拍

音符	♪	♩	♩.	𝅗𝅥.
同等時值休止符	𝄾	𝄾	或 𝄾𝄾	𝄾𝄾（ ▬ ）

節奏練習

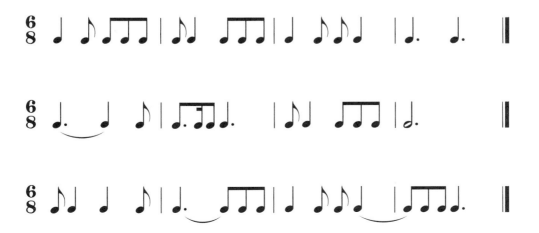

平安夜

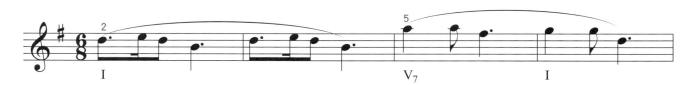

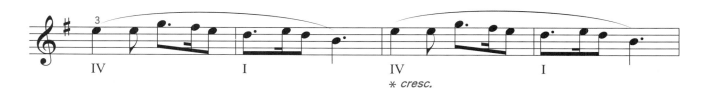

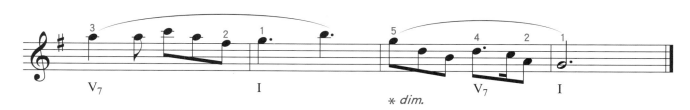

➡ * *cresc.* 為義大利文 crescendo 之縮寫，代表音量要漸漸增強。
dim. 為義大利文 diminuendo 之縮寫，代表音量要漸漸減弱。

【〈平安夜〉伴奏提示範例】

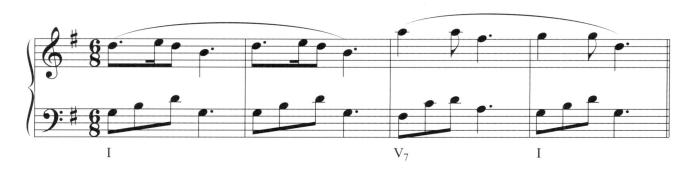

魚兒水中游

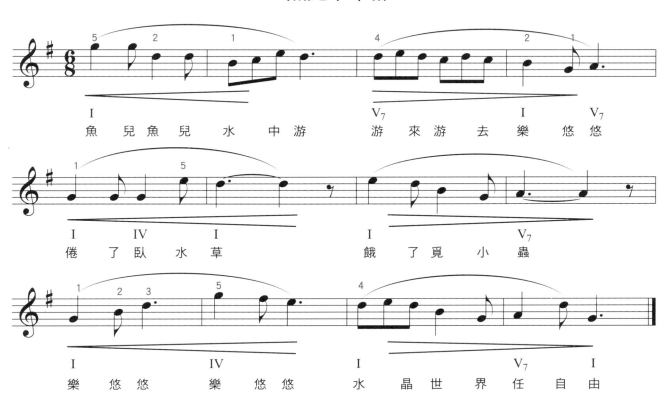

魚 兒 魚 兒 水 中 游 　游 來 游 去 樂 悠 悠

倦 了 臥 水 草 　餓 了 覓 小 蟲

樂 悠 悠 樂 悠 悠 　水 晶 世 界 任 自 由

【〈魚兒水中游〉伴奏提式範例】

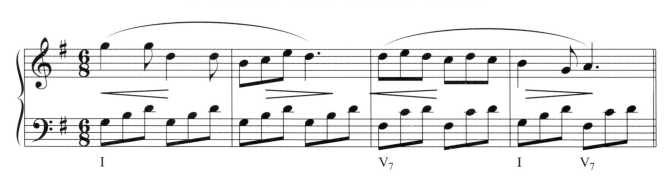

🎵 樂理習題

一、 請寫出 G 大調音階

二、 請寫出 G 大調的正三和弦名稱或音符

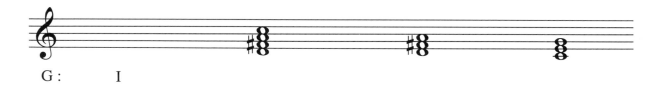

G：　　　I

三、 請寫出下列轉位和弦級數或音符

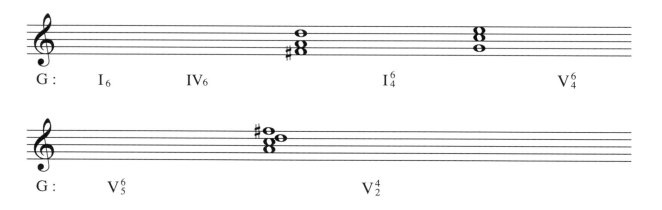

G：　　I₆　　　　IV₆　　　　　　I⁶₄　　　　V⁶₄

G：　　V⁶₅　　　　　　　　V⁴₂

四、 請寫出下列各拍號的意義及其屬性

例： $\frac{4}{4}$　　四分音符為 1 拍，每小節有 4 拍　　　　單拍子

(1)　$\frac{3}{4}$　_____　_____

(2)　$\frac{6}{8}$　_____　_____

(3)　$\frac{9}{8}$　_____　_____

(4)　$\frac{2}{4}$　_____　_____

(5)　$\frac{12}{8}$　_____　_____

五、 請依拍號填上音符（請填在 A 音）

MEMO

Unit
07

D 大調

7-1　調號

　　為了方便記憶每一個調性的調號，我們可以參考循環五度的圖表。升記號之調號依照順時針方向，每增加五度，則增加一個升記號；而降記號之調號則依逆時針方向，每增加四度而增加一個降記號，兩者出現順序為固定不變的。

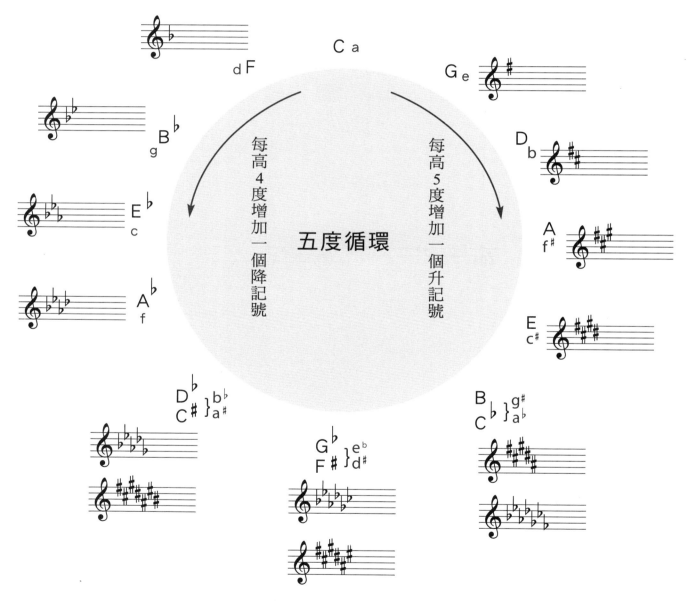

　　共有十五個大調，七個升記號調，七個降記號調，一個無升降記號的調。

　　每一個大調都有一個關係小調，調號相同，故有十五個關係小調。（有關關係小調部分請參考單元九）

　　圖表下方是三個等音異名的調，調性名稱不同，但在鍵盤上彈奏則得到相同的音高。

判斷調性

升記號調號出現順序為

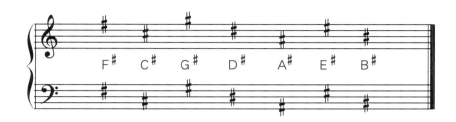

一、 判斷升記號調號之調性，步驟如下：

1. 找到最後一個升記號位置。

2. 最後一個升記號往上數一個音，就是該調性名稱。

3. 若該音在前面調號中有相同位置之升記號，就必須稱為升什麼大調。

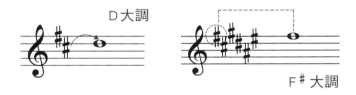

降記號調號出現順序為

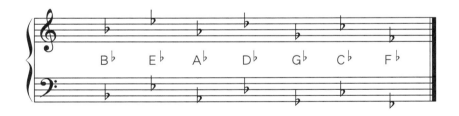

二、 判斷降記號調號之調性，方法有二：

方法一

1. 找到倒數第二個降記號位置。

2. 該降記號位置即為該調性名稱，稱為降什麼大調。

3. F 大調不適用該方法，需另外記憶。

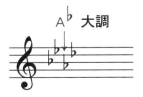

方法二

1. 找到最後一個降記號位置。

2. 最後一個降記號往下數四個音，就是該調名稱。

3. 若該音在前面調號中有相同位置之降記號，就必須稱為降什麼大調。

■ 調號是用來表示樂曲的調性，調號中所升高或降低的音，在樂曲中必須一致性的升高或降低。

7-2　D 大調音階

　　D 大調音階是以 D 音為基礎所建立的大音階，依照音級，由低至高（或由高至低）排列至八度音，並符合「第三、四音和第七、八音為半音，其他為全音」的結構，F 和 C 必須升高半音。排列出來的音級依序為 D、E、F#、G、A、B、C#、D。為了方便記譜，樂曲每一行開頭需畫上兩個升記號作為 D 大調之調號。

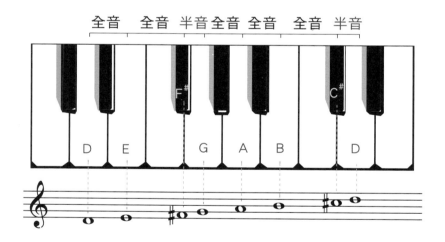

D 大調音階練習

　　D 大調音階的指法與學過的 C 大調和 G 大調相同。

右手

　　上行指法 123-12345 下行指法 54321-321

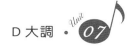

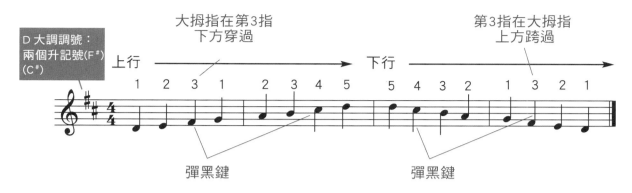

D 大調調號：
兩個升記號(F#)
(C#)

上行　大拇指在第3指
　　　下方穿過

下行　第3指在大拇指
　　　上方跨過

1　2　3　1　2　3　4　5　5　4　3　2　1　3　2　1

彈黑鍵　　　　　彈黑鍵

左手

上行指法 54321-321 下行指法 123-12345

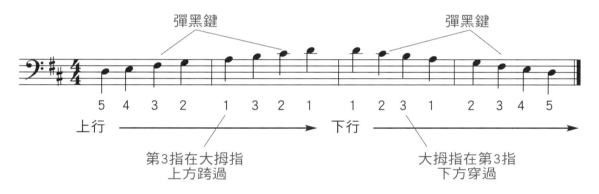

彈黑鍵　　　　　彈黑鍵

5　4　3　2　1　3　2　1　1　2　3　1　2　3　4　5

上行　　　　　　　　　下行

第3指在大拇指　　　　大拇指在第3指
上方跨過　　　　　　　下方穿過

合手反向進行

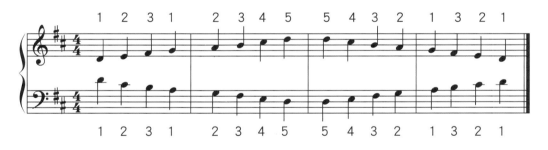

1　2　3　1　2　3　4　5　5　4　3　2　1　3　2　1

1　2　3　1　2　3　4　5　5　4　3　2　1　3　2　1

合手同向進行

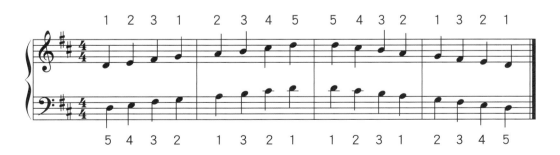

1　2　3　1　2　3　4　5　5　4　3　2　1　3　2　1

5　4　3　2　1　3　2　1　1　2　3　1　2　3　4　5

7-3　D 大調正三和弦

第5音可省略

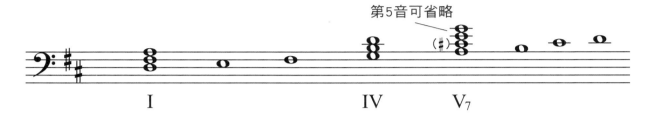

I　　　　　IV　　　V₇

D 大調已轉位之正三和弦

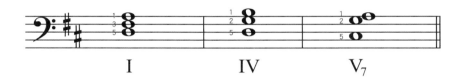

I　　　　IV　　　V₇

D 大調正三和弦練習

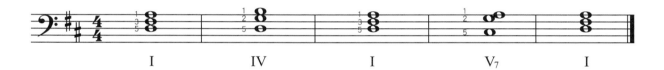

I　　　IV　　　I　　　V₇　　　I

～ 玩具進行曲 ～

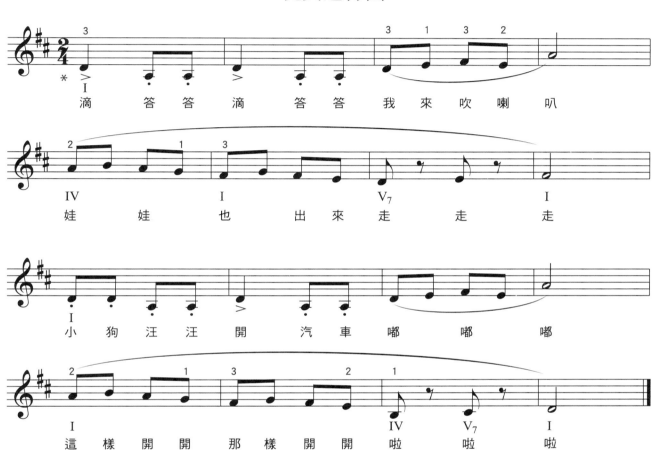

滴　答　答　滴　答　答　我　來　吹　喇　叭

娃　娃　也　　出　來　走　　走　　走

小　狗　汪　汪　開　　汽　車　嘟　嘟　嘟

這　樣　開　開　那　樣　開　開　啦　啦　　啦

➡ ＊＞為重音記號，演奏時需加強音符之音量，作為強調之用。

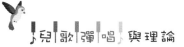

【〈玩具進行曲〉伴奏提示範例】

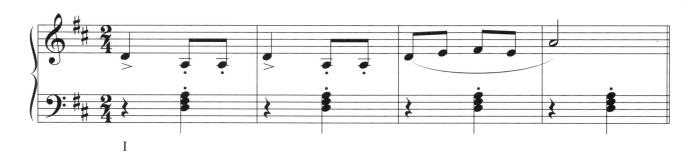

〜 春神來了 〜

春 神 來 了 怎 知 道　梅 花 黃 鶯 報 到
歡 迎 春 神 試 身 手　快 把 世 界 改 造

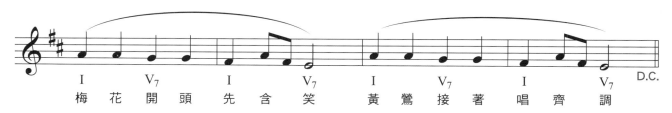

梅 花 開 頭 先 含 笑　黃 鶯 接 著 唱 齊 調

➡ D.C. 為義大利文 Da Capo 之縮寫，稱為反始記號，表示樂曲必需從頭反覆，直至看到 Fine 才終止。

【〈春神來了〉伴奏提示範例】

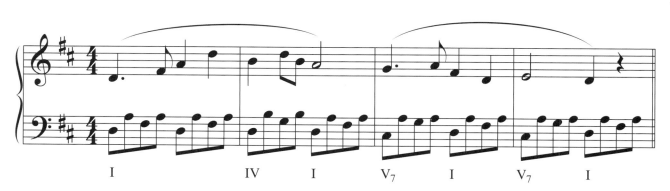

🎵 **樂理習題**

一、 請寫出 D 大調音階

二、 請寫出 D 大調的正三和弦名稱或音符

D : I V V_7

三、請寫出下列轉位和弦級數或音符

D : I_4^6 V_4^6

D : V_5^6 V_2^4

四、 請完成下列問題

(1) 寫出升記號出現的順序

(2) 寫出降記號出現的順序

五、 請依升降記號數目回答調性

例： 1 個升記號 ➡ _____G 大調_____

(1)　2 個升記號 ➡ _____

(2)　5 個升記號 ➡ _____

(3)　7 個升記號 ➡ _____

(4)　4 個升記號 ➡ _____

(5)　3 個升記號 ➡ _____

(6)　1 個降記號 ➡ _____

(7)　3 個降記號 ➡ _____

(8)　4 個降記號 ➡ _____

(9)　2 個降記號 ➡ _____

(10) 5 個降記號 ➡ _____

六、 請畫出升降記號

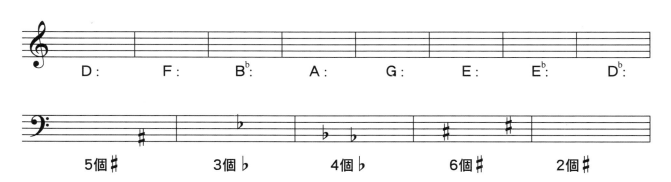

A 大調

8-1 A 大調音階

　　A 大調音階是以 A 音為基礎所建立的大音階，依照音級，由低至高（或由高至低）排列至八度音，並符合「第三、四音和第七、八音為半音，其他為全音」的結構，F、C 和 G 必須升高半音。排列出來的音級依序為 A、B、C♯、D、E、F♯、G♯、A。

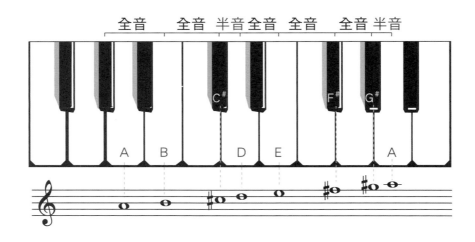

A 大調音階練習

　　A 大調音階的指法與學過的 C 大調、G 大調與 D 大調相同。

右手

　　上行指法 123-12345 下行指法 54321-321

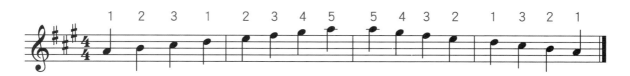

左手

　　上行指法 54321-321 下行指法 123-12345

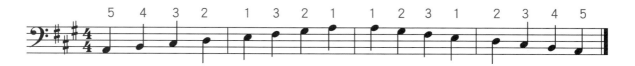

合手反向進行

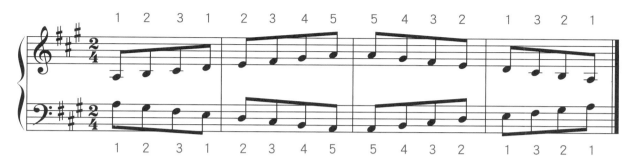

合手同向進行

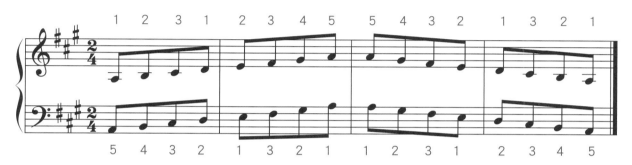

8-2 A 大調正三和弦

A 大調調號：
三個升記號(F♯C♯G♯)

第5音可省略

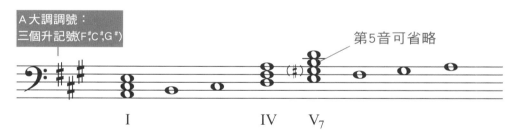

I　　　　　　IV　V₇

A 大調已轉位之正三和弦

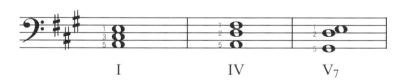

I　　　　IV　　　V₇

A 大調正三和弦練習

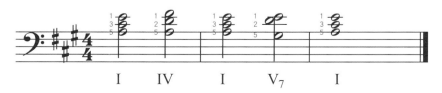

I　IV　I　V₇　I

當我們同在一起

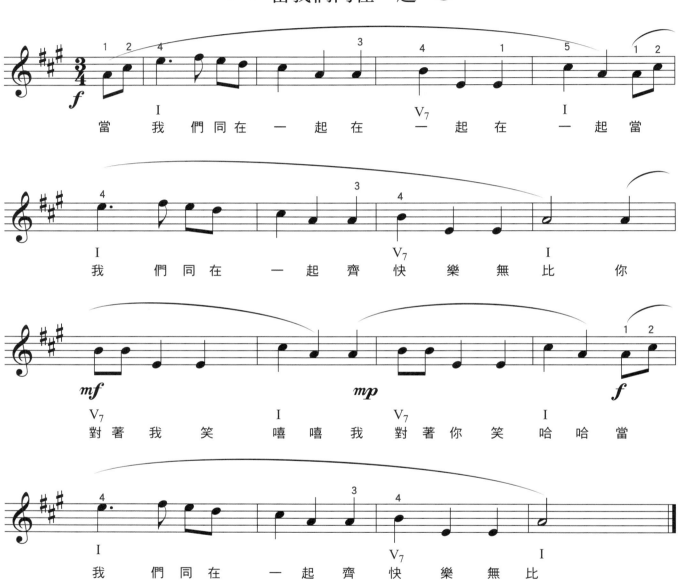

當 我 們 同 在 一 起 在 一 起 在 一 起 當

我 們 同 在 一 起 齊 快 樂 無 比 你

對 著 我 笑 嘻 嘻 我 對 著 你 笑 哈 哈 當

我 們 同 在 一 起 齊 快 樂 無 比

【〈當我們同在一起〉伴奏提示範例】

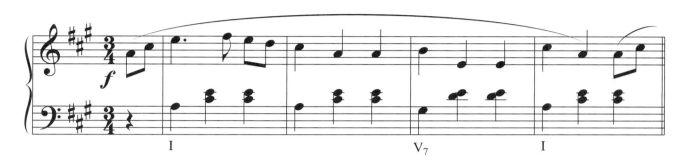

～ 老鄉親 ～

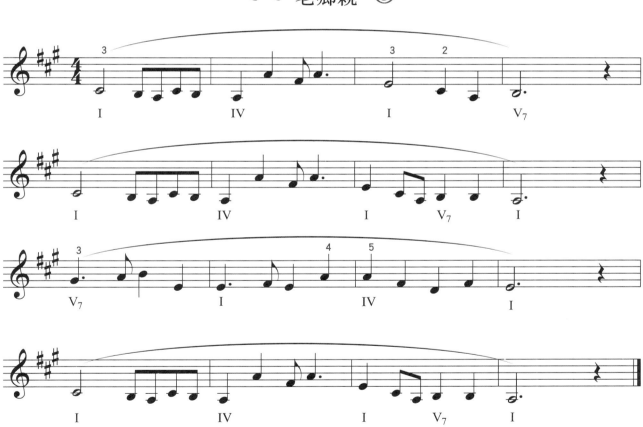

【〈老鄉親〉伴奏提示範例】

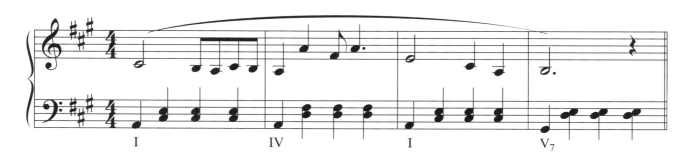

🎵 樂理習題

一、 請寫出 A 大調音階

二、 請寫出 A 大調的正三和弦名稱或音符

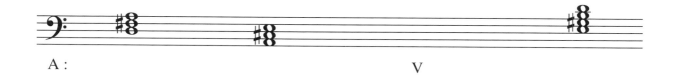

A： V

三、 請寫出下列轉位和弦級數或音符

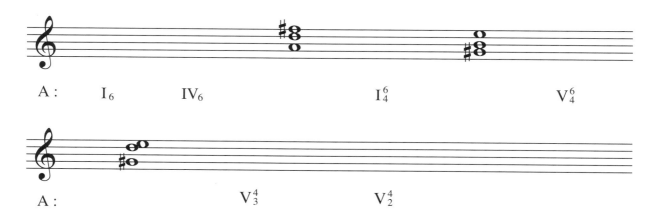

A： I_6 IV_6 I_4^6 V_4^6

A： V_3^4 V_2^4

四、 請寫出音階中各音的名稱

例： 第 7 音 ➡ _____導音_____

(1) 第 1 音 ➡ _____

(2) 第 4 音 ➡ _____

(3) 第 5 音 ➡ _____

五、 請寫出指定的音名

例： C 大調第 1 音 ➡ _____C_____

(1) F 大調第 4 音 ➡ _____

(2) G 大調第 5 音 ➡ _____

(3) D 大調第 1 音 ➡ _____

(4) A 大調第 4 音 ➡ _____

(5) A 大調第 5 音 ➡ _____

MEMO

Unit 09

a 小調

兒歌彈唱與理論

9-1　關係調

每一個大調都有一個關係小調，調號完全相同。

關係小調音階是以大調音階第六音開始建立而成。兩音階完全相同或大部分的音相同，只是由不同的主音開始。

C 大調的關係小調是 a 小調，a 小調的關係大調為 C 大調，兩者互為關係大小調。

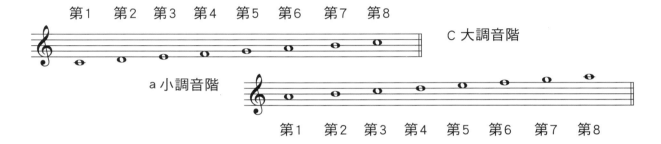

9-2　a 小調音階

小調音階共有四種形式：

一、 a 小調自然小音階

和 C 大調音階中的音符相同，不加任何臨時升降記號。又稱為古代小音階。

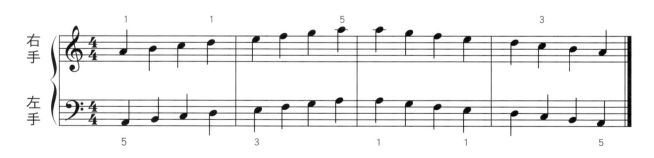

二、 a 小調和聲小音階

音階上行和下行第七音 G 必須升高半音。是四種小音階中最常被使用的一種。

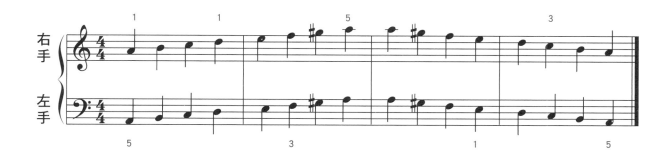

三、 a 小調曲調小音階

音階上行第六音 F 和第七音 G 升高半音，下行第六音 F 和第七音 G 還原。 又稱為旋律小音階。

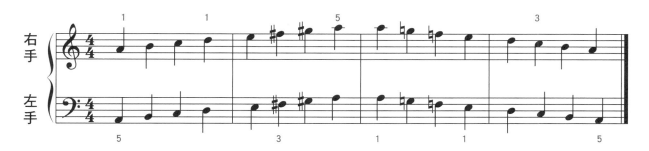

四、 a 小調現代小音階

音階上行第六音 F 和第七音 G 升高半音，下行第六音 F 和第七音 G 均仍然保持升高半音。

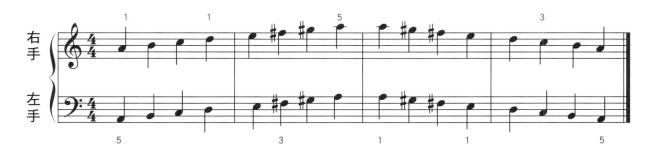

9-3　a 小調正三和弦

a 小調常用的正三和弦是建立於和聲小音階之上。

i 和 iv 屬於小三和弦，需使用小寫的羅馬數字來表示。

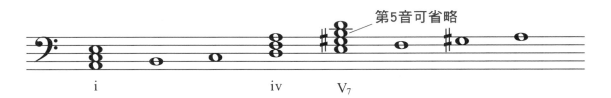

第5音可省略

i　　　　　　iv　　V₇

a 小調已轉位之正三和弦

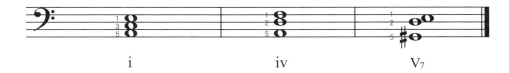

i　　　　　　iv　　　　　V₇

a 小調正三和弦練習

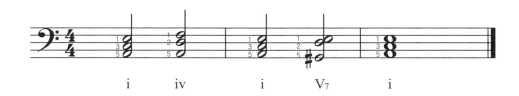

i　　iv　　i　　V₇　　i

大三和弦和小三和弦的區別

三和弦性質有很多種，其中兩種為大三和弦與小三和弦。

大三和弦和小三和弦的區別在於和弦的三音和根音距離。

大三和弦的三音和根音距離為大三度（四個半音）。

小三和弦的三音和根音的距離為小三度（三個半音）。

兩者的五音到根音距離相同，都是完全五度（七個半音）。

大三和弦之三音降低半音就是小三和弦。

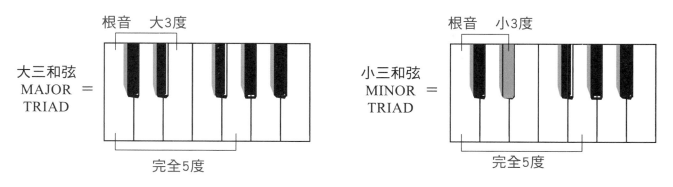

任何大三和弦之三音降低半音，即成為小三和弦。

～ 虹彩妹妹 ～

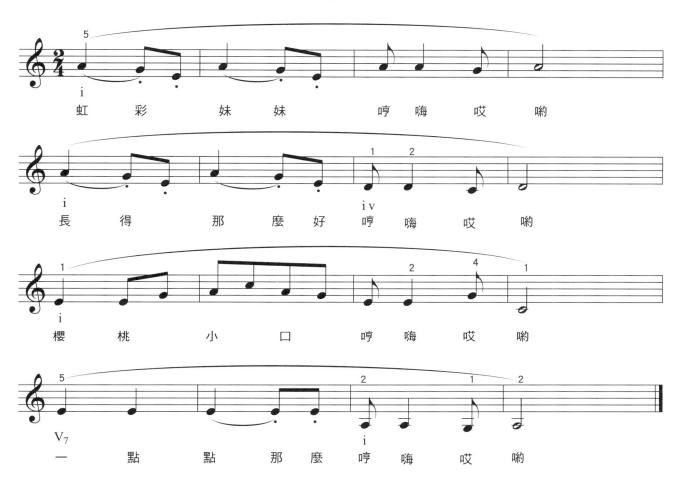

虹 彩 妹 妹 哼 嗨 哎 喲
長 得 那 麼 好 哼 嗨 哎 喲
櫻 桃 小 口 哼 嗨 哎 喲
一 點 點 那 麼 哼 嗨 哎 喲

【〈虹彩妹妹〉伴奏提示範例】

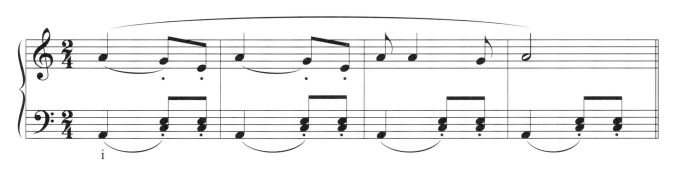

〜 恭喜恭喜 〜

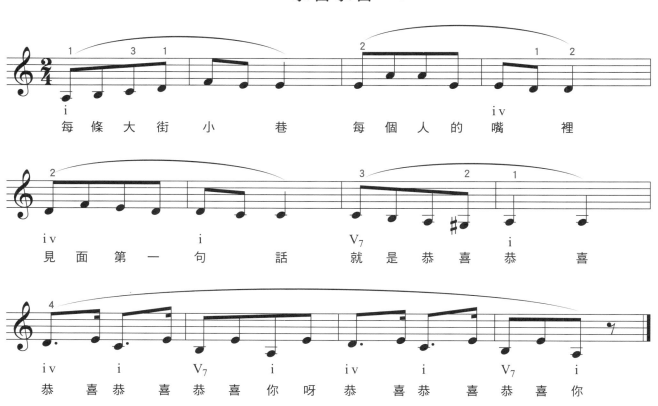

每條大街小巷 每個人的嘴裡

見面第一句話 就是恭喜恭喜

恭喜恭喜恭喜你呀恭喜恭喜恭喜你

【〈恭喜恭喜〉伴奏提示範例】

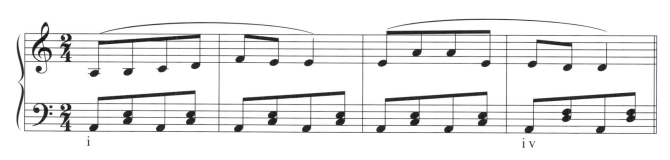

🎵 **樂理習題**

一、 請寫出下列各調號的關係調

例： C 大調 ➡ _____a 小調_____

(1)　G 大調 ➡ _____小調_____

(2)　F 大調 ➡ _____小調_____

(3)　D 大調　➡ _____小調_____

(4)　A 大調　➡ _____小調_____

(5)　B♭ 大調　➡ _____小調_____

(6)　E 大調　➡ _____小調_____

(7)　e♭ 小調　➡ _____大調_____

(8)　d 小調　➡ _____大調_____

(9)　f 小調　➡ _____大調_____

(10)　b 小調　➡ _____大調_____

二、 請分辨下列各為何種小調音階

(1)

_____小音階

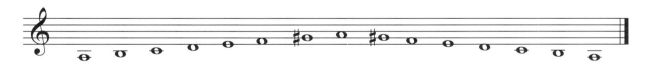

(2)

_____小音階

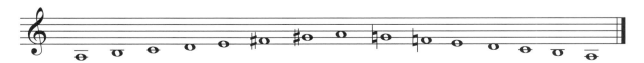

(3)

_____ 小音階

(4)

_____ 小音階

三、 請寫出 a 小調和聲小音階

四、 請寫出 a 小調的正三和弦名稱或音符

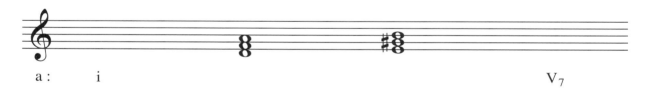

a :　　　i　　　　　　　　　　　　　　　　　　　　V₇

五、 請寫出下列轉位和弦級數或音符

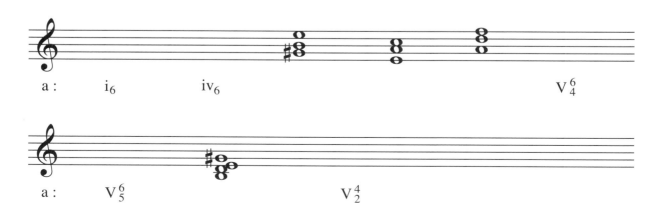

a :　　　i₆　　　　iv₆　　　　　　　　　　　　　　V⁶₄

a :　　　V⁶₅　　　　　　　　　V⁴₂

Unit 10

d 小調

10-1 平行調

一個大調與一個小調之主音相同，即互為平行調。A 大調的平行小調為 a 小調，a 小調的平行大調為 A 大調。

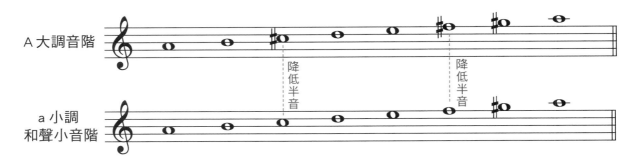

平行大調的第三音與第六音，比平行小調的第三與第六音高半音，其餘音符皆相同。若要將平行大調改寫成平行小調，必須將平行大調之第三與第六音降低半音即可。

10-2 d 小調

F 大調與 d 小調兩者互為關係大小調，調號相同。

D 大調與 d 小調兩者則互為平行大小調，主音相同。

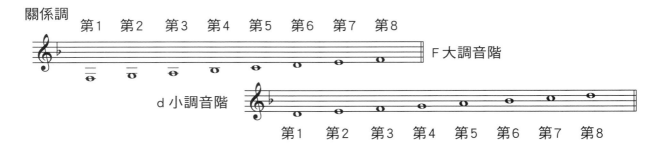

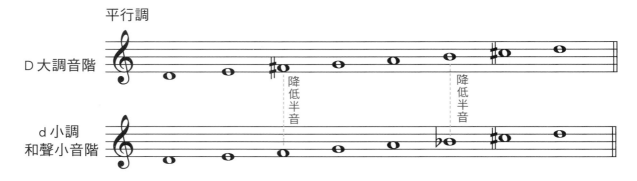

一、 d 小調自然小音階

和 F 大調音階中的音符相同,不加任何臨時升降記號。又稱為古代小音階。

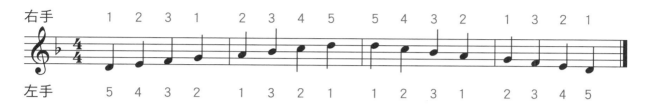

二、 d 小調和聲小音階

音階上行和下行第七音 C 必須升高半音。是四種小音階中最常被使用的一種。

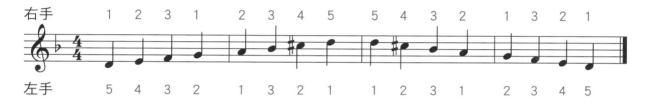

三、 d 小調曲調小音階

音階上行第六音 B 和第七音 C 升高半音,下行第六音 B 和第七音 C 還原。又稱為旋律小音階。

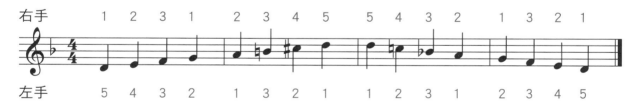

d 小調音階之第六音是 B♭,上行欲將其升高半音需使用還原記號,下行欲將還原至 B♭ 則必須使用降記號。

四、 d 小調現代小音階

音階上行第六音 B 和第七音 C 升高半音,下行第六音 B 和第七音 C 均仍然保持升高半音。

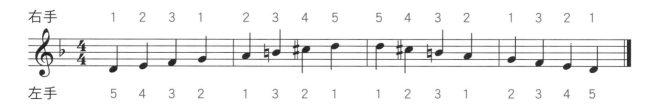

10-3 d 小調正三和弦

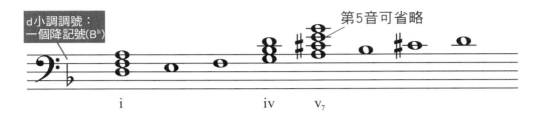

d 小調已轉位之正三和弦

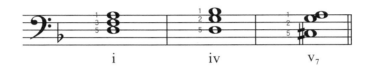

d 小調正三和弦練習

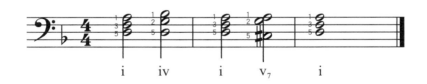

利用平行調的觀念,將 D 大調正三和弦之第三音與第六音降低半音,即可彈奏出 d 小調之正三和弦。即大調 I 級和弦中間的音降低半音,IV 級和弦第二轉位最高的音降低半音,V₇ 和弦保持不變。

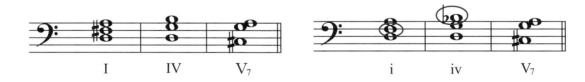

按照這種模式可以練習各平行調小調之正三和弦:C-c、G-g、F-f、D-d、A-a

多那多那

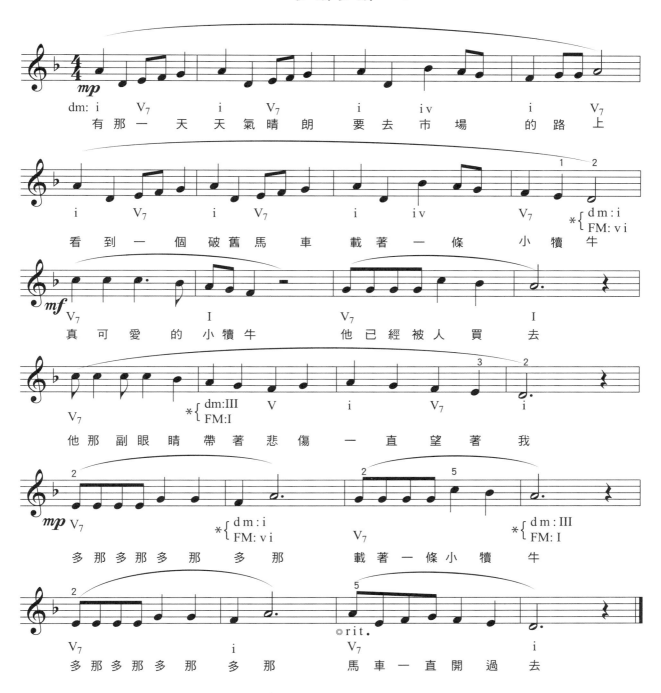

➡　＊此四處調性在 d 小調與其關係大調 F 大調兩者間作短暫之停留，豐富了調性之色彩，是作曲常見的手法。

　◎　rit. 義大利文 ritardando 之縮寫，意指樂曲速度漸漸變慢。

【〈多那多那〉伴奏提示範例】

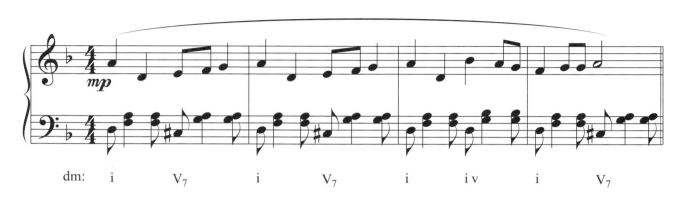

dm: i V₇ i V₇ i iv i V₇

〜 蘭花草 〜

曲：陳賢德

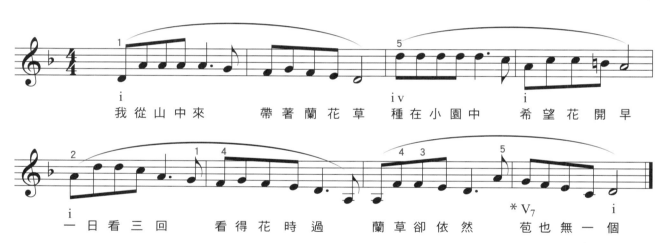

i

我 從 山 中 來 帶 著 蘭 花 草 種 在 小 園 中 希 望 花 開 早

i

一 日 看 三 回 看 得 花 時 過 蘭 草 卻 依 然 苞 也 無 一 個

➡ ＊此曲調乃採用曲調小音階下行 C 不升高的結構而寫，為了避免伴奏和弦 V₇ 之 C# 與旋律 C♮ 造成的不和諧音程發生，我們 V₇ 和弦將彈奏 E、G、A，取代 C#、G、A。

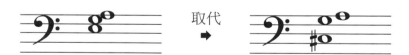

取代 ➡

【〈蘭花草〉伴奏提示範例】

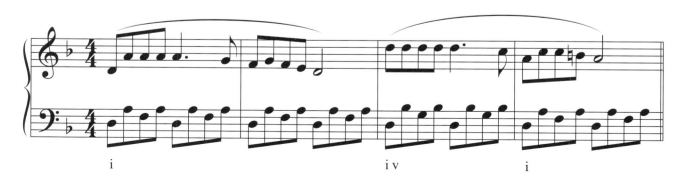

i iv i

🎵 樂理習題

一、 請寫出下列各調號的平行調

例：C 大調 ➡c 小調

(1)　G 大調　➡　_____ 小調

(2)　F 大調　➡　_____ 小調

(3)　D 大調　➡　_____ 小調

(4)　A 大調　➡　_____ 小調

(5)　B 大調　➡　_____ 小調

(6)　g 小調　➡　_____ 大調

(7)　eᵇ 小調　➡　_____ 大調

(8)　d 小調　➡　_____ 大調

(9)　f 小調　➡　_____ 大調

(10) b 小調　➡　_____ 大調

二、 請寫出 d 小調和聲小音階

三、 請寫出 d 小調的正三和弦名稱或音符

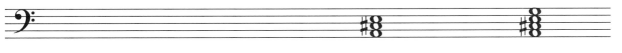

d:　　　i　　　　　　　　iv

四、 請寫出下列轉位和弦級數或音符

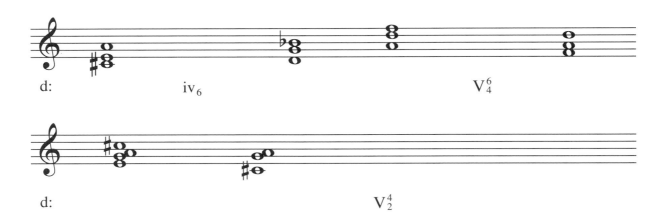

d:　　　　　　iv₆　　　　　　　　　　　V₄⁶

d:　　　　　　　　　　　　V₂⁴

進階篇

進階篇

　　在學會了本教材所提供的基礎鋼琴伴奏法之後，我們將在這個學習階段中提供幾項進階的選擇性，讓你的彈奏能夠表現出更生動的音樂線條與和弦色彩。

　　本書前一階段的學習重點，著重於認識並應用大小調性系統中的基礎和弦，除了懂得運用它們來為一段旋律伴奏、賦予它和聲的色彩之外，也嘗試了一些簡易的和弦變奏方式。在下列幾個單元中，我們將要進一步介紹幾種新的和弦配置手法，以豐富你的鍵盤即興語彙，它們分別是「和弦根音位置的運用」、「替代和弦與增減和弦的運用」與「和弦變奏手法」三大類。

和弦根音位置的運用

根音位置模式一：I-V$_7$-I

根音位置模式二：I-IV-V$_7$-I

根音位置模式三：I-IV-I$^6_4$-V$_7$-I

彈奏練習〔我是隻小小鳥（D 大調）、

老鄉親（G 大調）、馬撒永眠黃泉下（F 大調）〕

【譜例 11-1：根音位置的和弦進行模式】

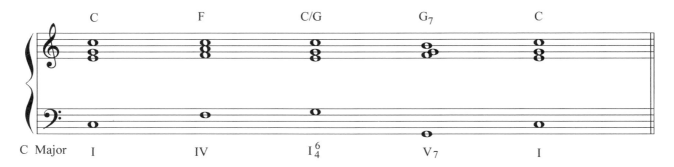

上述譜例是經常被應用於樂曲或樂段終止處的一個和弦進行模式〔註〕，它與我們前一階段所學習到的和弦型態相較，有幾個不同點。首先，它大部分是以「根音位置」來進行，而不是經過轉位的和弦型式，其次，我們看到一個新的 I_4^6 和弦，這個和弦事實上可視為 V_7 的擴張，藉由 I_4^6 和弦的附加於前，為 V_7 這個和弦又再增添了一些細緻的色彩。我們在這個單元中的學習，就將以這個和弦進行為中心來進行討論、練習、與活用。

在進入實際的彈奏練習之前，先簡要說明幾個相關的概念：

一、 根音位置

所謂「根音位置」(root position)，指的就是沒有經過轉位 (inversion) 的原位和弦型式，而原位和弦的低音 (bass note) 就稱謂根音 (root note)。根音位置的和弦進行經常運用於樂句結束之處，因為它能帶來一種清楚的終止感（請參考下列「終止式」的說明），而當出它現在樂句進行之間時，則會使低音進行更富動態、和聲更加立體。

在前面的學習單元中，由於考慮到初學者的技巧限制，我們以彈奏的簡易性為第一要件，因而所介紹的和弦進行，都以聲部進行的平順為原則，和弦的起伏較少，音響上可說較平凡單調，而本單元所介紹的根音位置模式，其低音的線條起伏較大，和聲的空間感與功能性也被清晰地強調出來，但相對地，其演奏技巧就困難了許多，這將會是你在本書的學習歷程中必須突破的一個關卡，請多努力！學會這個演奏技巧，你將會發現自己的鋼琴彈奏邁入另一個層次。

二、 終止式

「終止式」(cadence) 是和聲學的一個專門用語。在西方的大小調性音樂中，當樂曲（或樂句）告一段落時，經常會以 $I - V_{(7)}$ 或 $V_{(7)} - I$ 的和弦進行來作為結束，就好比在文章中標上逗點或句點一樣的道理，於是，這兩種和弦進行就被稱為「終止式」，講得更細一點，前者是「半終止」（好比音樂進行中途的休息站），後者是「完全終止」（音樂進行的目的地）。

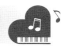

在解釋完相關的樂理概念後，我們要介紹幾種根音位置模式，並以實際樂曲作為實例和引申練習。

 ## 根音位置模式一：I－V₇－I

【譜例 11-2.1：I-V₇-I】

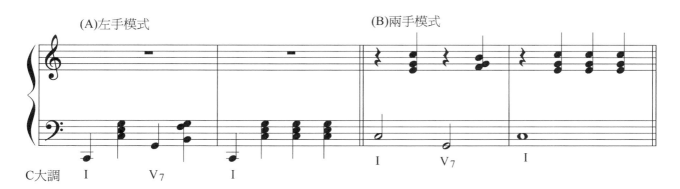

【譜例 11-2.2：I-V₇-I】

　　將前面介紹過的兩種終止式串連在一起，就形成這個模式了。這個和弦進行的聲部配置可以有相當多的變化性，為了讓你更容易入門，我們只將它簡化為大調與小調各兩種模式：(A) 左手模式用於右手彈奏旋律的伴奏方式，你只需要在先前已熟練的 I－V－I 轉位模式的每個和弦之前，加上一個和弦根音就可以了，雖然只是個小動作，但發出的音響卻很不相同的；當右手不彈奏旋律時（比如歌者已經熟悉旋律，或有其他樂器可以演奏旋律），則可採用 (B) 的兩手模式，它所帶出的空間感更是寬廣。(C) 與 (D) 是小調的和弦進行模式，原理和大調完全相同，只是所呈現出來和聲色彩是很不一樣的。

《曲例一》我是隻小小鳥（C 大調）

將左手模式 (A) 應用於前面練習過的歌曲＜我是隻小小鳥＞，聽起來像這樣：

【譜例 11-3：我是隻小小鳥（C 大調）】

德國民謠

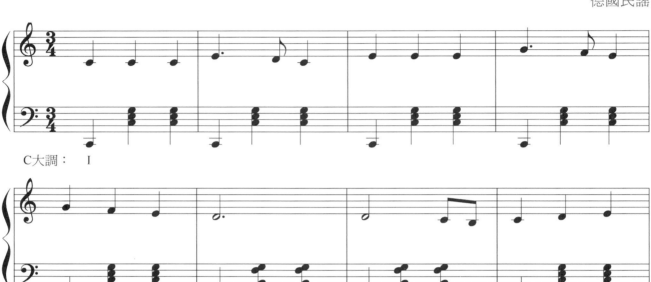

C大調： I

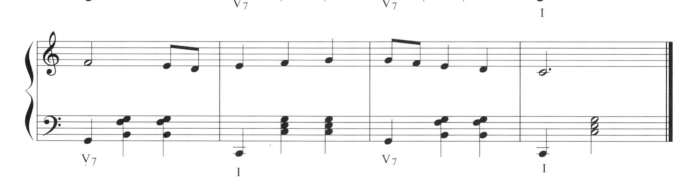

MEMO

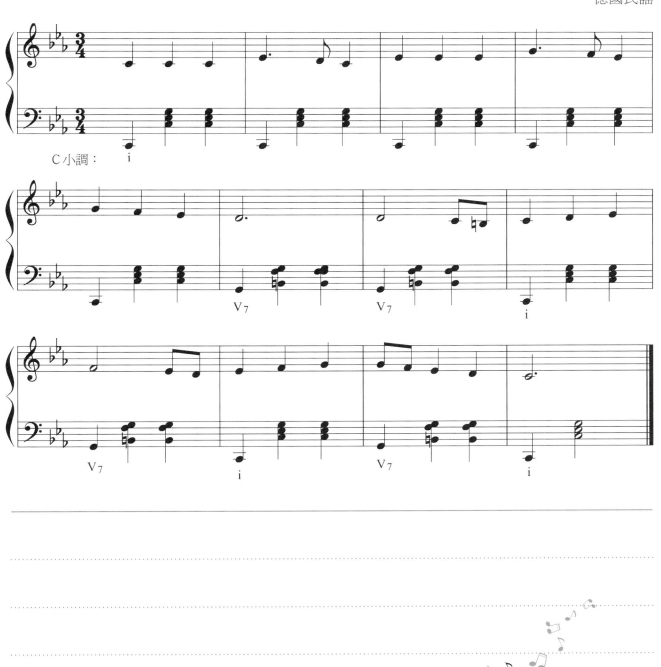

《曲例二》我是隻小小鳥（C 小調）

　　試著將＜我是隻小小鳥＞移至其平行小調C小調彈奏，再應用上雙手模式(D)來伴奏。聽聽看，這隻小小鳥的心情起了什麼樣的變化？

【譜例 11-4：我是隻小小鳥（C 小調）】

德國民謠

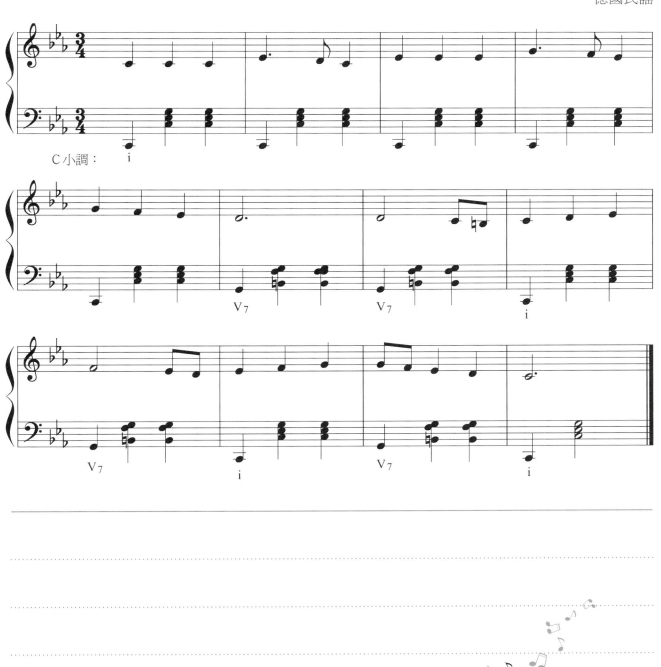

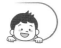

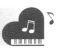

根音位置模式二：I－IV－V₇－I

在模式一的 V₇ 之前加上 IV，作為 V₇ 的形容和弦（就好比形容詞的作用一樣），和弦色彩會顯得更豐富。在實際應用之前，請先熟練下列的和弦進行模式。

【譜例 11-5：I-IV-V₇-I】

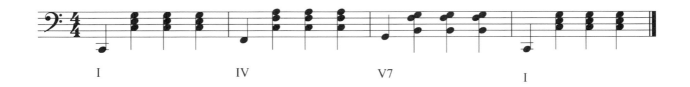

《曲例三》老鄉親（G 大調）

應用上和弦的根音進行模式，＜老鄉親＞的前四個小節可以這麼彈：

【譜例 11-6：老鄉親（G 大調）】

福斯特

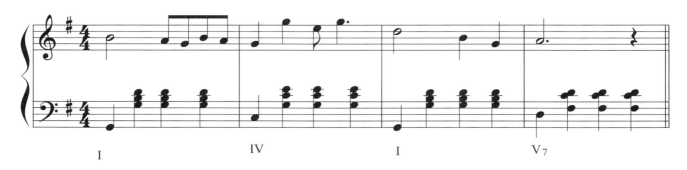

MEMO

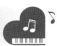

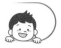 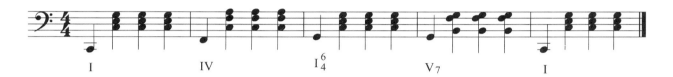

根音位置模式三：I － IV － I$_4^6$ － V$_7$ － I

將模式二稍微做一點變化，在 V$_7$ 之前加上 I 的第二轉位和弦（I 的六四和弦，以 I$_4^6$ 來表示），此時這個 I$_4^6$ 和弦與其後的 V$_7$ 共有相同的低音，成為 V$_7$ 的形容和弦。這個和弦的加入，除了擴張 V$_7$ 之外，更進一步強調 V － I 的終止式進行。此一和弦模式通常運用在樂曲或樂句的結束之處。

【譜例 11-7：I-IV-I$_4^6$ -V$_7$-I】

《曲例四》馬撒永眠黃泉下（F 大調）

這首美國作曲家福斯特的歌曲，其第一個樂段的結束之處就很適合配合上這樣的和弦進行。另外值得一提的是，在不需要特別強調終止感的樂句進行過程中，先前學過的轉位和弦還是應該被適切應用上去，比如此曲的第二小節，若用上 IV 的第二轉位 (IV$_4^6$)，聽起來會比較順暢。

【譜例 11-8：馬撒永眠黃泉下（F 大調）】

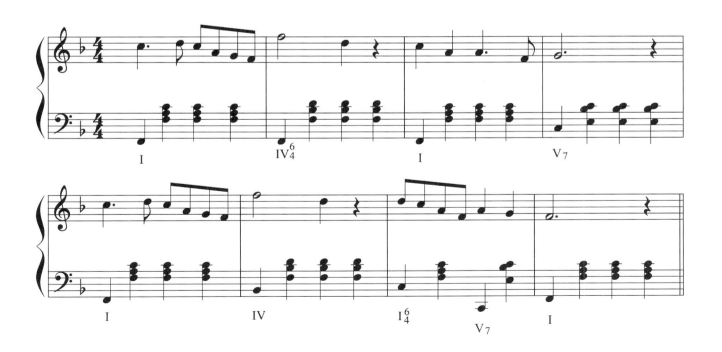

彈奏練習

以下以提示譜（lead sheet）的簡要記譜方式列出上述三首歌曲的旋律及和弦進行，請應用剛學會的伴奏技巧來練習。

在此彈奏練習中，〈我是隻小小鳥〉有些許更動：調性改為 D 大調，第九小節則以 IV 來配合，請試著做移調的練習。

我是隻小小鳥（D 大調）

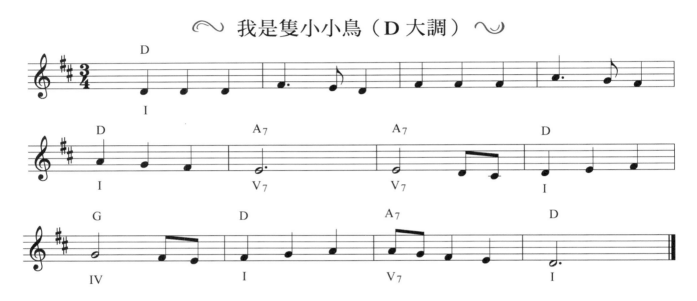

老鄉親（G 大調）

福斯特

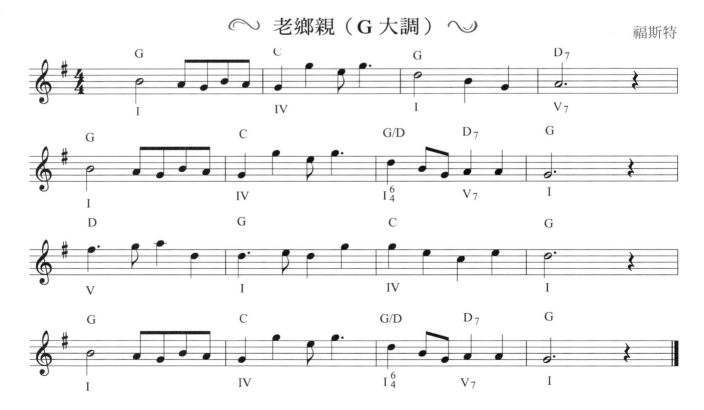

馬撒永眠黃泉下（F 大調）

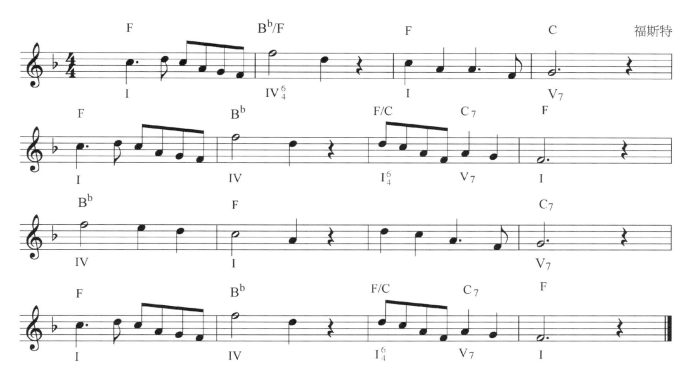

福斯特

➡ **註** 目前通行的和弦符號 (chord symbol) 主要有兩種：「羅馬數字」(roman numerals) 與「字母符號」(letter symbols)，前者主要使用於古典音樂及相關的學術研究領域中，後者則為流行與爵士音樂界所喜用。

以羅馬數字標示和弦的基本原則為，大寫數字標示大三和弦或增三和弦，小寫數字標示小三和弦或減三和弦：

符號	代表
I / IV / V / V$^+$	大三和弦或增三和弦
ii / iii / vi / vii$^\circ$	小三和弦或減三和弦

以字母符號來標示和弦的主要原則是，大寫字母代表大三和弦（如：C），大寫字母緊跟著一個小寫 m 表示小三和弦（如：Cm），有時也用一個短橫線緊接在後來表示小三和弦（如：C$^-$），大寫字母後加上一個小圈代表減三和弦（如：C$^\circ$），而大寫字母上加號則是增三和弦的符號（如：C$^+$）。

符號	代表
C	C 音上的大三和弦
Cm / C$^-$	C 音上的小三和弦
C$^\circ$	C 音上的減三和弦
C$^+$	C 音上的增三和弦

　　這兩種記譜法各有其特色，字母符號可以直接標示出單一和弦的實際音高，但卻無法呈現出和絃之間的結構關係，羅馬數字清楚表述著各個和弦之間的結構性與層級關係，但卻只能指示出單一和弦的相對性音高（除非知道是在哪一個調性上）。為兼具普及性與學術性，本單元在＜彈奏練習＞部分的歌曲曲譜，將同時以兩種和弦符號系統來標示，字母符號在五線譜的上方，羅馬數字則在五線譜的下方。

MEMO

替代和弦與增減和弦的運用

認識四種基本的三和弦型態

替代和弦的運用

增減和弦的運用

彈奏練習〔紅河谷（G大調）、甜蜜的家庭（D大調）〕

【C 大調自然音階和弦】

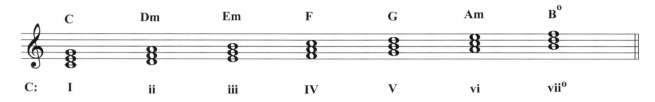

這是建構於 C 大調音階之上所有的三和弦 (triad)。在調性音樂中，音階的第一個音稱為主音，而由音階的第一、三、五音所建構而成的三和絃稱為主和絃，主音與主和弦是整個調性結構的中心，因此，在一個 C 大調的曲子裡，C 音與 C 和弦是最重要的，音階上的所有音高都是用來建立這個 C 大調的調性，同時，音階上的每個音也都可以作為根音來建構三和弦，這些順著大調音階而建構起來的三和弦都是音樂創作的基本素材，除了我們目前已經學過的 I、IV、V(7) 三種和弦，本單元將介紹更多元的和弦型態以及它們的運用法則。

 ## 認識四種基本的三和弦型態

在西方調性系統中，由大調和小調音階所構成的各式三和弦可歸納為四種基本型態：大和弦 (major chord)、小和弦 (minor chord)、減和弦 (diminished chord) 與增和弦 (augmented chord)。到目前為止，我們已經熟知了大和弦的結構（I、IV、V 都是大和弦），因此以大和弦為基準來與另外三種和弦做比較，將能夠很快地熟悉這些和弦的結構與音響：

(A) 將大和弦的第三音降低半音，便形成了小三和弦。

(B) 將大和弦的第三音和第五音降低半音，便形成了減三和弦。

(C) 將大和弦的第五音升高半音，便形成了增三和弦。

【大小增減和弦之間的相對關係】

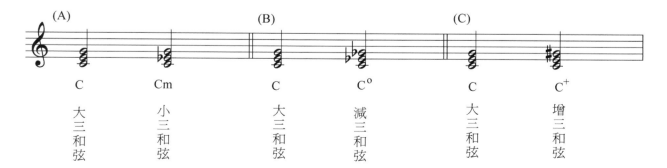

接下來，請分別以左右手來熟練以下的「大－小－減－增」和弦彈奏練習，它將會幫助你很快地熟悉這幾種和弦的音響。

【大小增減和弦的彈奏練習】

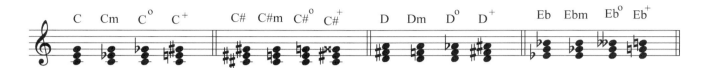

在大小調音階之上所建構的各式三和弦，是具有功能上的層級之別的，其中，主要和弦(primary chords) 是 I、IV、V$_{(7)}$，而次要和弦 (secondary chords) 則是 ii、iii、vi、vii°。在本書先前的單元中，為了讓初入門者建立清楚的和聲概念，我們著重於主要和弦的練習，而在個單元中，我們將開始學著運用次要和弦來改變或豐富和聲的色彩。本單元所介紹的次要和弦的使用手法包括「替代和弦」與「增減和弦」兩大類，以下分項介紹之。

 ## 替代和弦的運用

在非終止式的樂段中，若想要以更加細緻豐富的和聲色彩來支撐旋律，可以考慮使用替代和弦的手法，以次要和弦替代主要和弦來彈奏。替代和弦的運用前提，是取代與被取代的兩個和弦之間，必須有一定程度的同質性，亦即，它們之間具有兩個共同的音。在這前提之下，替代和弦的基本原則可歸納為：

(A) vi 或 iii 可用來取代 I

(B) ii 可用來取代 IV

(C) vii° 可用來取代 V

以下是運用替代和弦的實例，將我們先前學過的 <甜蜜的家庭> 以替代和弦來演奏。請比較以下的譜例中，第 2 小節與第 6 小節、第 3 與第 7 小節之間，同樣的旋律在運用替代和弦之後，聽起來有何不同？

【甜蜜的家庭（D 大調）】

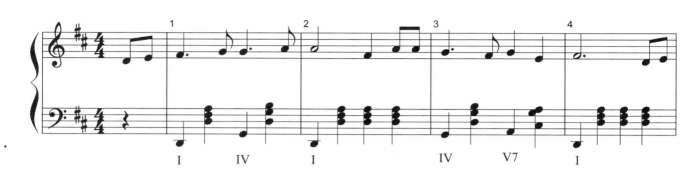

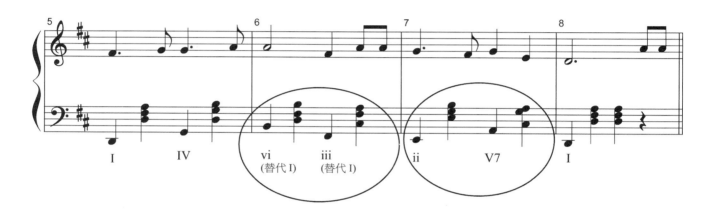

MEMO

110

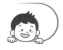

增減和弦的運用

在主要和弦的進行之間，巧妙地織入增和弦或減和弦作為經過和弦，將會形成一個半音的旋律線條，產生一種扣人心弦的音響效果。以下為運用增減和弦的音樂實例。

【紅河谷（C大調）】

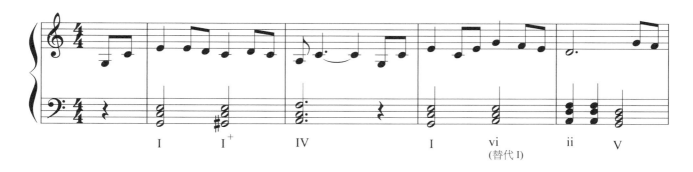

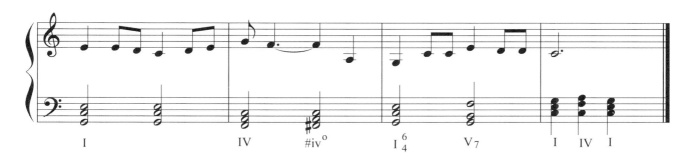

在上一個例子中，我們運用各式的和弦轉位來使得聲部連接平順而流暢，而選擇從 I 的第二轉位開始左手和弦進行，則避開了與右手旋律之間的音域重疊。當然，除了這種如教堂聖詠曲般的塊狀和聲進行之外，將其變奏為分解和弦的形式也有另一種美感。

【紅河谷（C大調）】

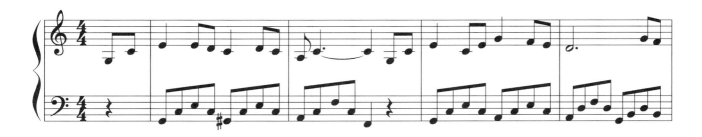

♫ 彈奏練習

　　以下以提示譜（lead sheet）的簡要記譜方式列出上述兩首歌曲的旋律及和弦進行（＜紅河谷＞移至 G 大調彈奏），請應用本單元所介紹的「替代和弦」及「增減和弦」的運用原則，配合上前一單元所學會的「和弦根音位置」演奏技巧來彈奏，請仔細聆聽不同和弦配置方式所營造出的細膩音樂色彩。

∿ 紅河谷（G 大調）∿

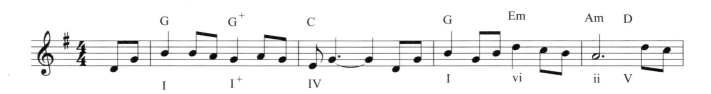

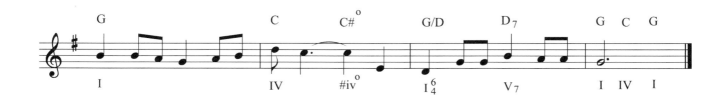

MEMO

甜蜜的家庭（D 大調）

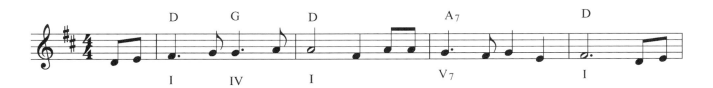

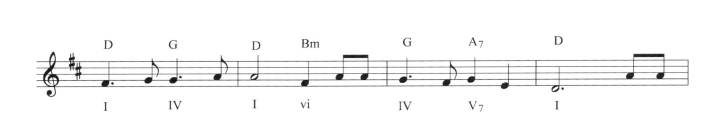

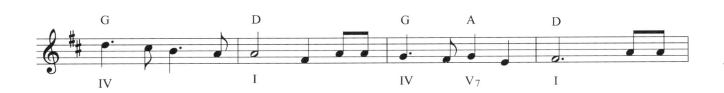

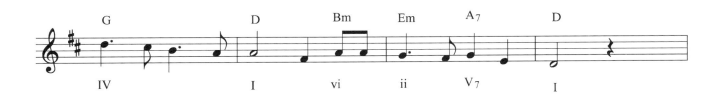

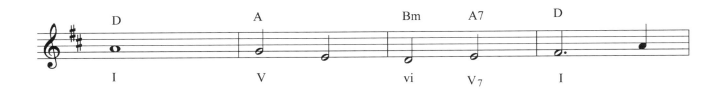

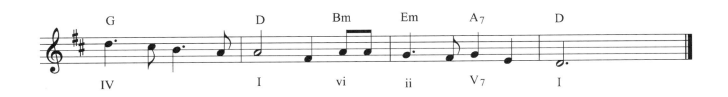

MEMO

和弦變奏手法

強調低音進行的變奏模式

十度音程的分解和弦變奏模式

彈奏練習〔聖者進行曲（G大調）、紅河谷（A大調）〕

在熟練了各類和弦進行後，我們可以進一步學習將這些和弦加以變奏，試試看，你將會發現不同的變奏手法會創造出完全不同的音樂趣味。在此介紹兩種性格相異的變奏方式，前者呈現活潑的節奏特性，後者則強調流暢抒情的美感。

除了本單元所介紹的例子，在＜附錄 B：伴奏型資料庫＞中，我們提供更多的變奏手法，作為你延伸練習的參考資料。

《類型一》強調低音進行的變奏模式

這類和絃變奏手法強調低音線條的立體感，並且具有活潑的節奏特性。將其應用於我們先前學過的＜聖者進行曲＞，將會使得音樂變得活潑而輕鬆。以下列出的兩種模式中，模式 (B) 是模式 (A) 的簡化版本，但效果一樣出色。

【強調低音進行的變奏模式】

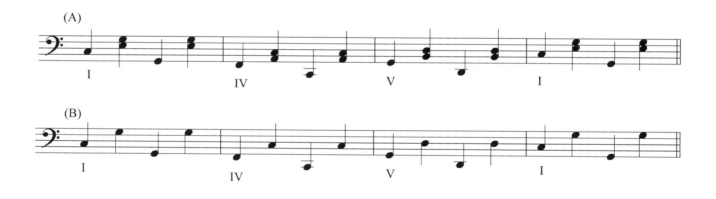

MEMO

【聖者進行曲（Ｃ大調）】

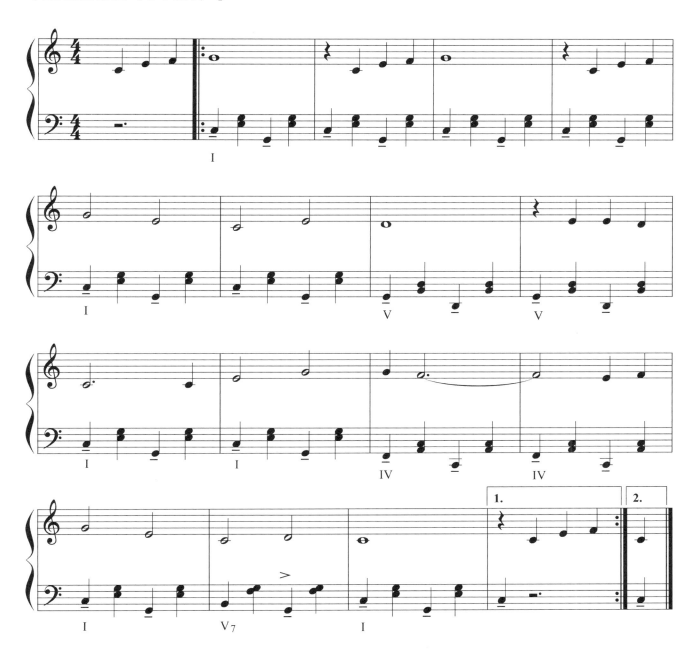

 《類型二》十度音程的分解和絃變奏模式

　　這一類變奏模式具有較大的音程間距，其彈奏原則為：將三和弦的中間音（第三音）提高八度演奏。這樣的變奏方式會在最低與最高音之間形成了一個十度音程，很有空間感。

【十度音程的分解和絃變奏模式】

(A)

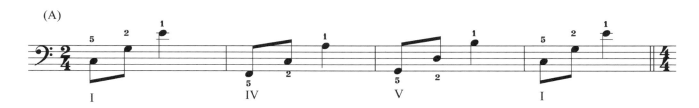

(B)

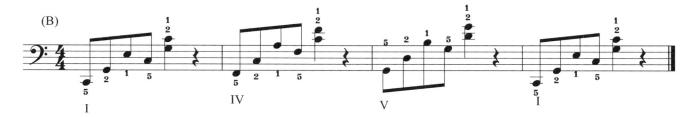

在以下＜紅河谷變奏二＞的例子中，和弦進行簡化了一些（因為變奏較複雜），左手伴奏部分則靈活運用(A)與(B)兩種變奏模式，再加上經過音(passing tone)穿插其間（第2、8小節，註明 "p" 之處），可說是本教材中技巧挑戰性最高的一首曲子。

【紅河谷的變奏（C大調）】

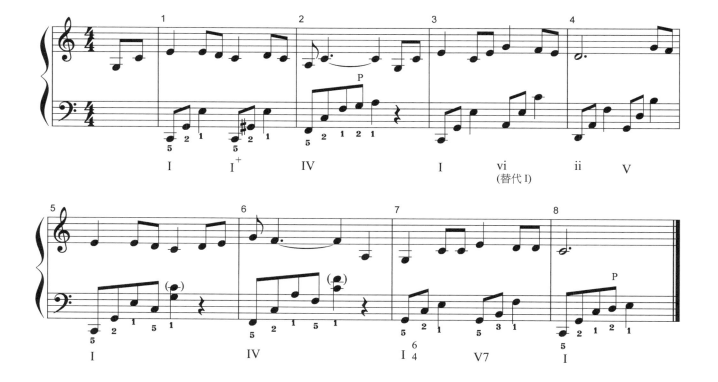

彈奏練習

　　以下以提示譜列出上述兩首歌曲的旋律及和弦進行（＜聖者進行曲＞移至 G 大調；＜紅河谷＞，移至 A 大調），請應用本單元所介紹的兩種和絃變奏方式，配合上先前學會的「替代和弦」及「增減和弦」的技巧來做綜合性的練習。

聖者進行曲（G 大調）

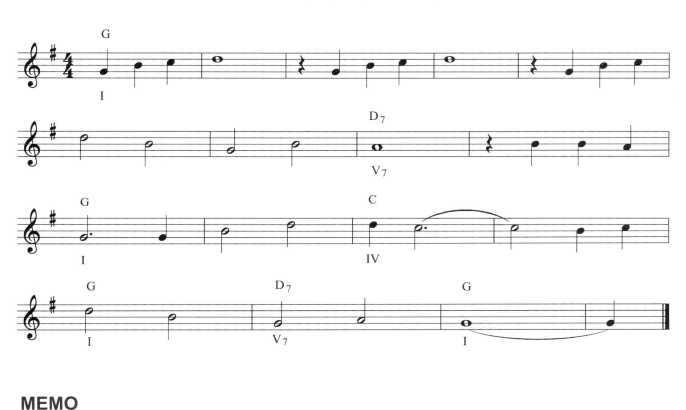

MEMO

紅河谷（A 大調）

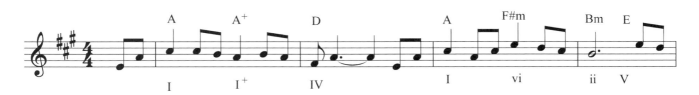

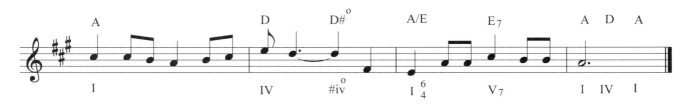

　　本單元僅介紹兩種不同的變奏方式，在＜附錄 B：伴奏型資料庫＞中，你會找到更多的選擇性，甚至 Swing、Walking bass、Rhumba、Cha Cha 、Salsa、Disco 等特殊的節奏風格也囊括其中。請善加利用，作為你進一步挑戰鋼琴即興伴奏技術的資料庫。

Appendix A

音階與和弦

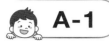

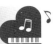

A-1　全部大小調音階

■ 大調音階

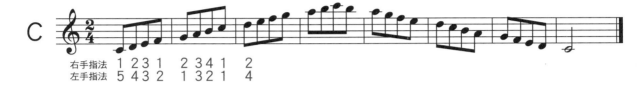

C

右手指法　1 2 3 1　2 3 4 1　2
左手指法　5 4 3 2　1 3 2 1　4

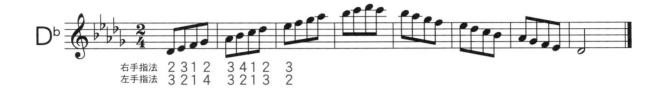

D♭

右手指法　2 3 1 2　3 4 1 2　3
左手指法　3 2 1 4　3 2 1 3　2

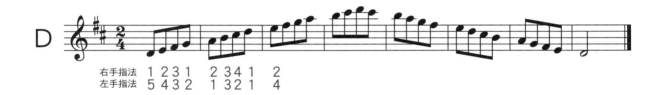

D

右手指法　1 2 3 1　2 3 4 1　2
左手指法　5 4 3 2　1 3 2 1　4

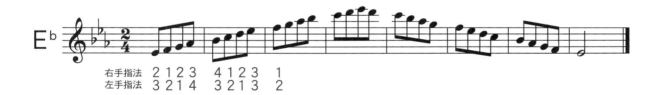

E♭

右手指法　2 1 2 3　4 1 2 3　1
左手指法　3 2 1 4　3 2 1 3　2

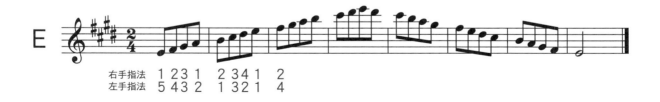

E

右手指法　1 2 3 1　2 3 4 1　2
左手指法　5 4 3 2　1 3 2 1　4

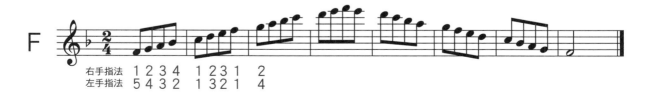

F

右手指法　1 2 3 4　1 2 3 1　2
左手指法　5 4 3 2　1 3 2 1　4

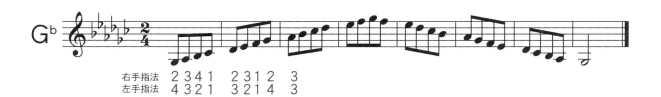

右手指法 2 3 4 1　2 3 1 2　3
左手指法 4 3 2 1　3 2 1 4　3

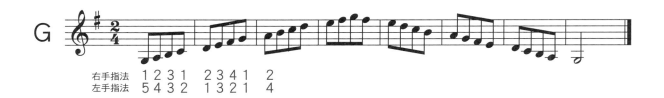

右手指法 1 2 3 1　2 3 4 1　2
左手指法 5 4 3 2　1 3 2 1　4

右手指法 2 3 1 2　3 1 2 3　4
左手指法 3 2 1 4　3 2 1 3　2

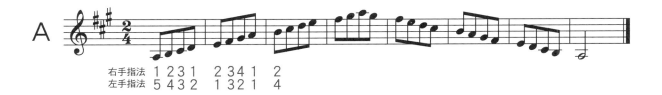

右手指法 1 2 3 1　2 3 4 1　2
左手指法 5 4 3 2　1 3 2 1　4

右手指法 2 1 23　1 2 3 4　1
左手指法 3 2 14　3 2 1 3　2

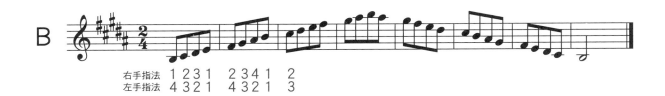

右手指法 1 2 3 1　2 3 4 1　2
左手指法 4 3 2 1　4 3 2 1　3

■ 和聲小音階

c

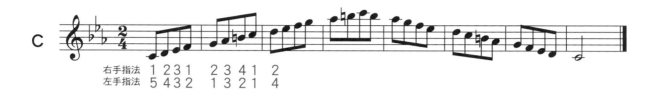

右手指法 1 2 3 1　2 3 4 1　2
左手指法 5 4 3 2　1 3 2 1　4

c#

右手指法 2 3 1 2 3 1 2 3　4
左手指法 3 2 1 4 3 2 1 3　2

d

右手指法 1 2 3 1　2 3 4 1　2
左手指法 5 4 3 2　1 3 2 1　4

eb

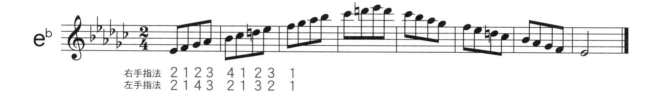

右手指法 2 1 2 3　4 1 2 3　1
左手指法 2 1 4 3　2 1 3 2　1

e

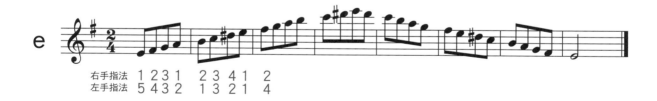

右手指法 1 2 3 1　2 3 4 1　2
左手指法 5 4 3 2　1 3 2 1　4

f

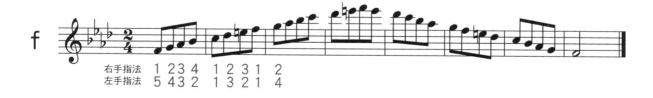

右手指法 1 2 3 4　1 2 3 1　2
左手指法 5 4 3 2　1 3 2 1　4

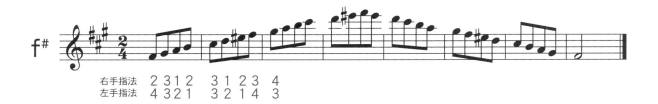

f[#]
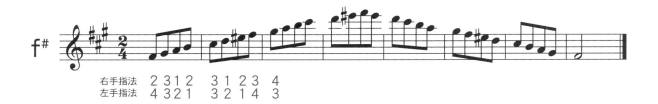

右手指法 2 3 1 2　3 1 1 2 3　4
左手指法 4 3 2 1　3 2 1 4　3

g
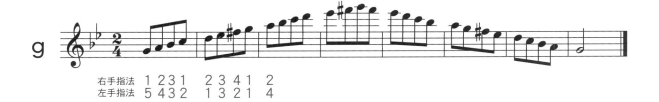

右手指法 1 2 3 1　2 3 4 1　2
左手指法 5 4 3 2　1 3 2 1　4

g[#]
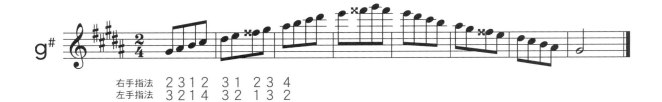

右手指法 2 3 1 2　3 1　2 3　4
左手指法 3 2 1 4　3 2　1 3　2

a
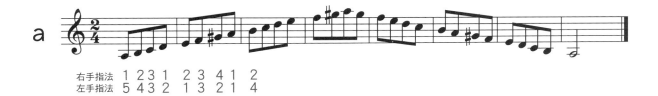

右手指法 1 2 3 1　2 3 4 1　2
左手指法 5 4 3 2　1 3 2 1　4

b^b
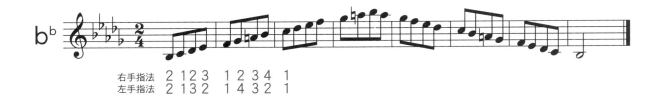

右手指法 2 1 2 3　1 2 3 4　1
左手指法 2 1 3 2　1 4 3 2　1

b
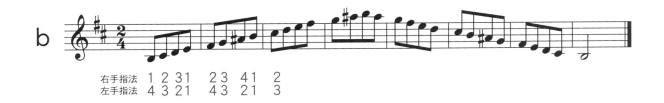

右手指法 1 2 3 1　2 3 4 1　2
左手指法 4 3 2 1　4 3 2 1　3

■ 曲調（旋律）小音階

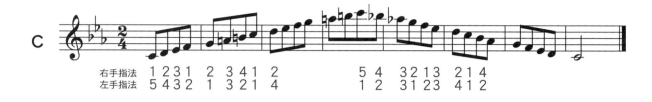

c

右手指法　1 2 3 1　2 3 4 1　2　　　　　5 4　3 2 1 3　2 1 4
左手指法　5 4 3 2　1 3 2 1　4　　　　　1 2　3 1 2 3　4 1 2

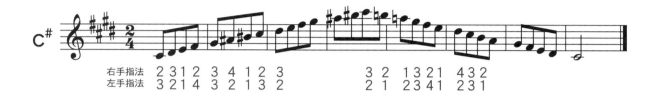

c#

右手指法　2 3 1 2　3 4 1 2　3　　　　　3 2　1 3 2 1　4 3 2
左手指法　3 2 1 4　3 2 1 3　2　　　　　2 1　2 3 4 1　2 3 1

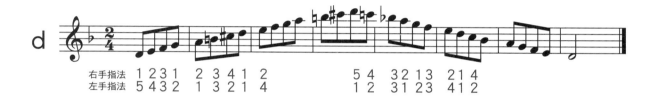

d

右手指法　1 2 3 1　2 3 4 1　2　　　　　5 4　3 2 1 3　2 1 4
左手指法　5 4 3 2　1 3 2 1　4　　　　　1 2　3 1 2 3　4 1 2

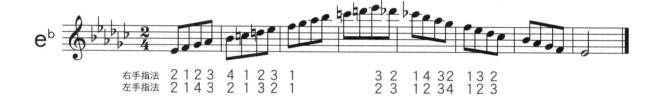

e♭

右手指法　2 1 2 3　4 1 2 3　1　　　　　3 2　1 4 3 2　1 3 2
左手指法　2 1 4 3　2 1 3 2　1　　　　　2 3　1 2 3 4　1 2 3

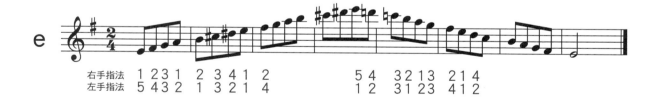

e

右手指法　1 2 3 1　2 3 4 1　2　　　　　5 4　3 2 1 3　2 1 4
左手指法　5 4 3 2　1 3 2 1　4　　　　　1 2　3 1 2 3　4 1 2

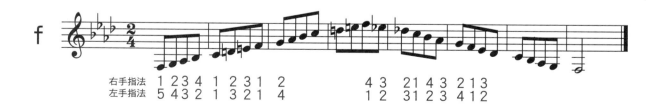

f

右手指法　1 2 3 4　1 2 3 1　2　　　　　4 3　2 1 4 3　2 1 3
左手指法　5 4 3 2　1 3 2 1　4　　　　　1 2　3 1 2 3　4 1 2

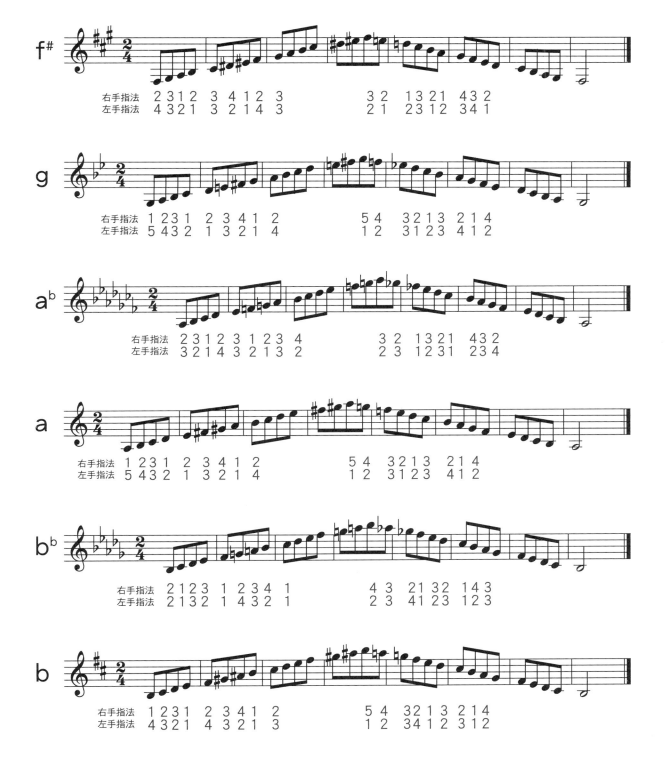

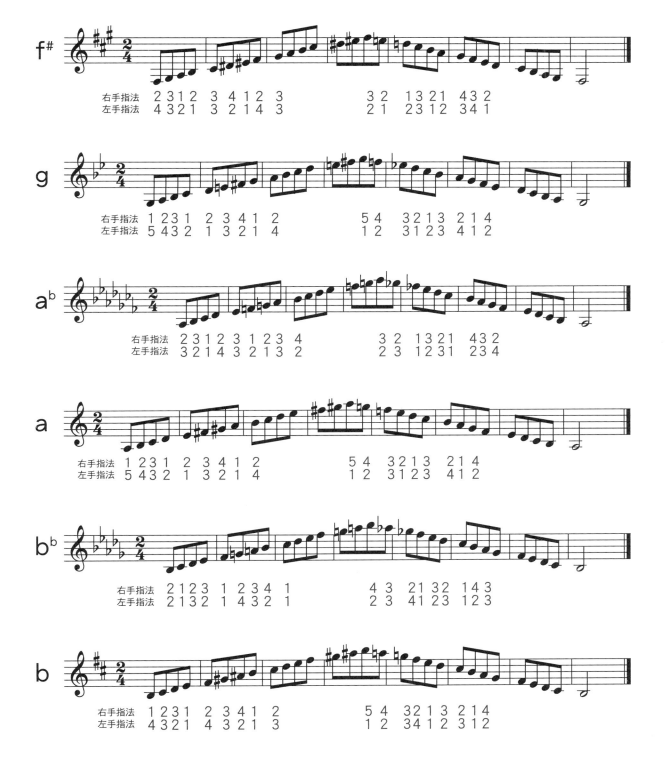

■ 現代小音階

c
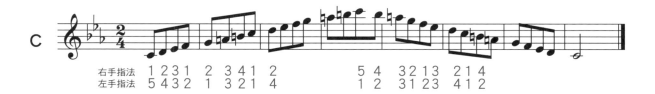

| 右手指法 | 1 2 3 1 | 2 3 4 1 | 2 | | 5 4 | 3 2 1 3 | 2 1 4 |
| 左手指法 | 5 4 3 2 | 1 3 2 1 | 4 | | 1 2 | 3 1 2 3 | 4 1 2 |

c#
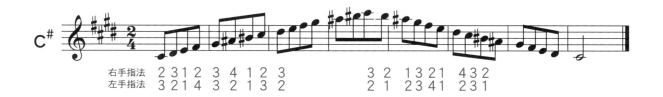

| 右手指法 | 2 3 1 2 | 3 4 1 2 | 3 | | 3 2 | 1 3 2 1 | 4 3 2 |
| 左手指法 | 3 2 1 4 | 3 2 1 3 | 2 | | 2 1 | 2 3 4 1 | 2 3 1 |

d
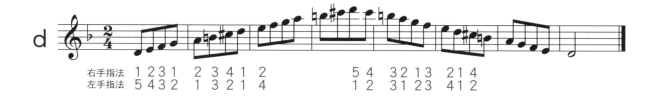

| 右手指法 | 1 2 3 1 | 2 3 4 1 | 2 | | 5 4 | 3 2 1 3 | 2 1 4 |
| 左手指法 | 5 4 3 2 | 1 3 2 1 | 4 | | 1 2 | 3 1 2 3 | 4 1 2 |

eb
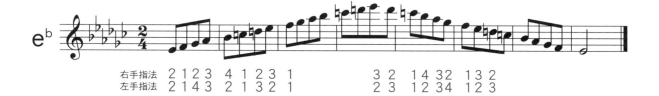

| 右手指法 | 2 1 2 3 | 4 1 2 3 | 1 | | 3 2 | 1 4 3 2 | 1 3 2 |
| 左手指法 | 2 1 4 3 | 2 1 3 2 | 1 | | 2 3 | 1 2 3 4 | 1 2 3 |

e
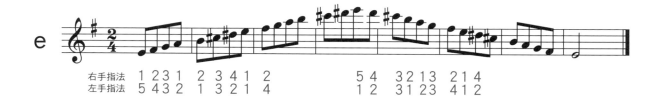

| 右手指法 | 1 2 3 1 | 2 3 4 1 | 2 | | 5 4 | 3 2 1 3 | 2 1 4 |
| 左手指法 | 5 4 3 2 | 1 3 2 1 | 4 | | 1 2 | 3 1 2 3 | 4 1 2 |

f
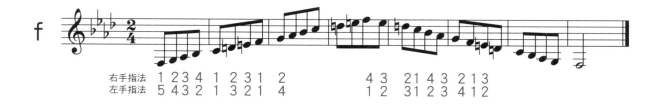

| 右手指法 | 1 2 3 4 | 1 2 3 1 | 2 | | 4 3 | 2 1 4 3 | 2 1 3 |
| 左手指法 | 5 4 3 2 | 1 3 2 1 | 4 | | 1 2 | 3 1 2 3 | 4 1 2 |

A-2　大調的正三和弦（終止式）

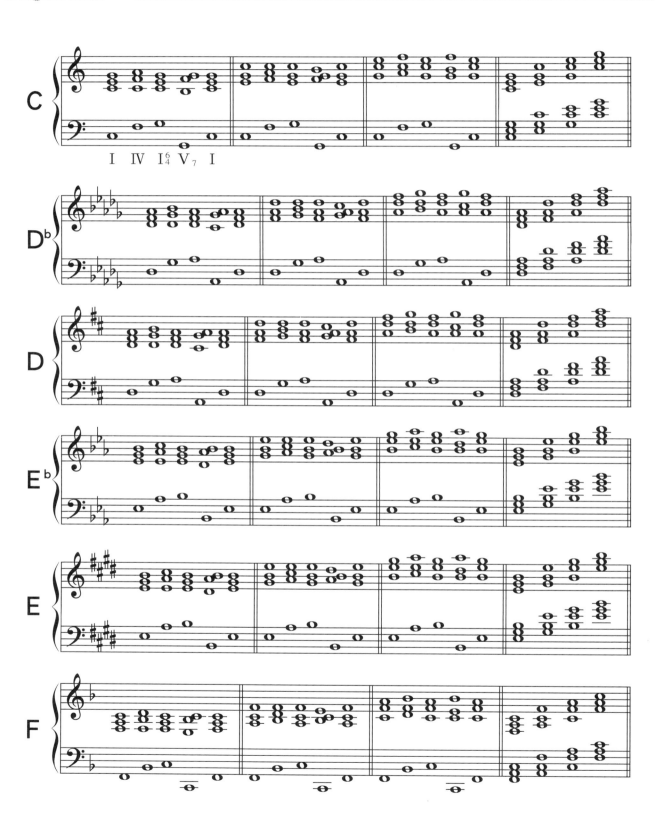

I　IV　I$_4^6$　V$_7$　I

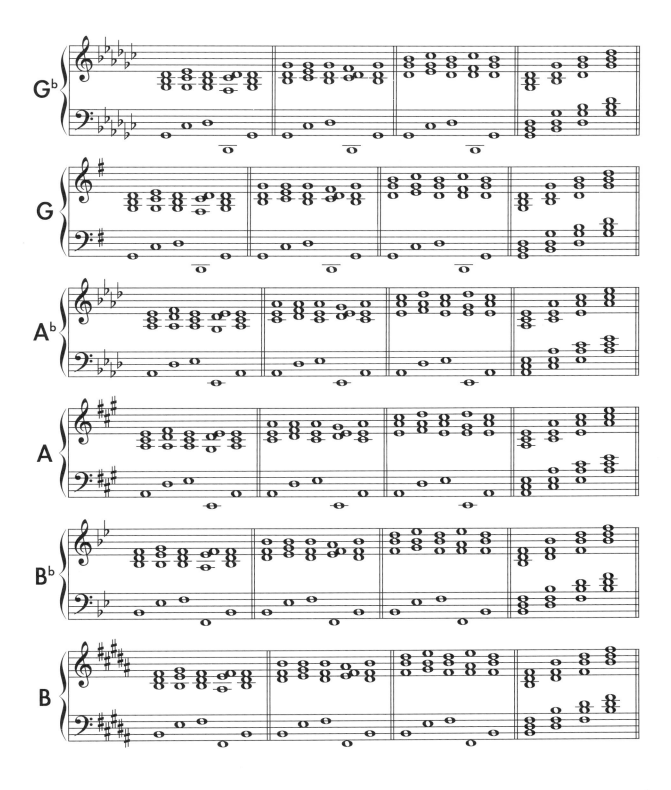

MEMO

Appendix
B

伴奏型資料庫

■ 和弦式的變奏

編號		節拍
1		2/4
2		2/4
3		2/4
4		2/4
5		2/4
6		2/4
7		2/4
8		2/4
9		2/4
10		2/4
11		2/4

編號		節拍
12		2/4
13		2/4
14		2/4
15		2/4
16		2/4
17		2/4
18		2/4
19		2/4
20		2/4
21		2/4

編號		節拍
22		2/4
23		2/4
24		2/4
25		2/4
26		2/4
27		2/4

編號		節拍
28		2/4
29		2/4
30		2/4
31		2/4
32		2/4
33		2/4
34		3/4
35		3/4

編號		節拍
36		3/4
37		3/4
38		3/4
39		3/4
40		3/4
41		3/4
42		3/4
43		3/4
44		3/4
45		3/4
46		3/4

編號		節拍
47		3/4
48		3/4
49		3/4
50		3/4
51		3/4
52		3/4
53		3/4
54		3/4
55		3/4
56		3/4
57		3/4

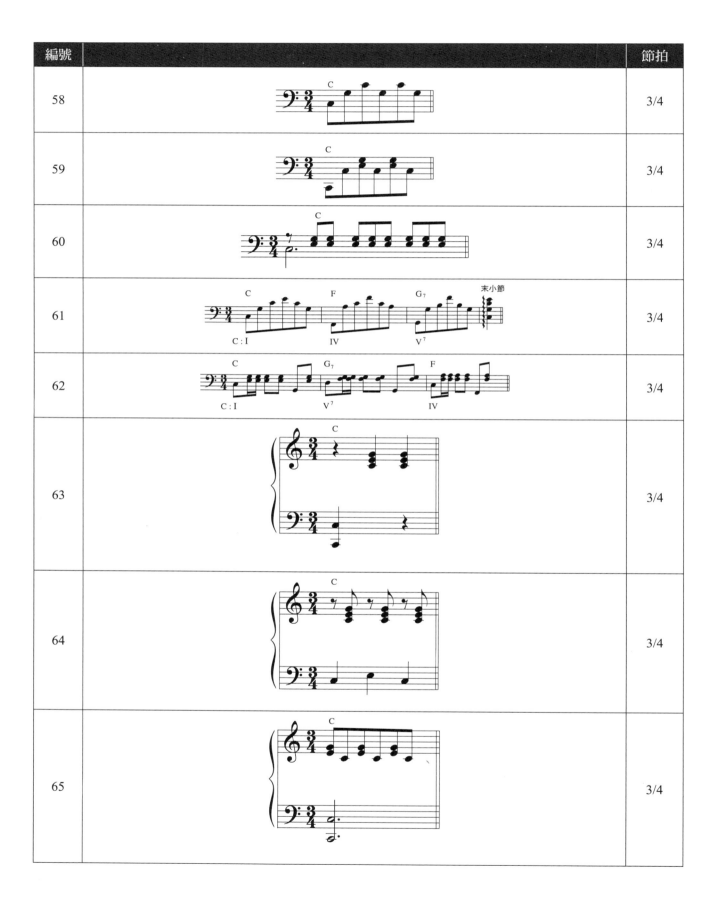

編號		節拍
58		3/4
59		3/4
60		3/4
61		3/4
62		3/4
63		3/4
64		3/4
65		3/4

編號		節拍
66		4/4
67		4/4
68		4/4
69		4/4
70		4/4
71		4/4
72		4/4
73		4/4
74		4/4
75		4/4
76		4/4
77		4/4

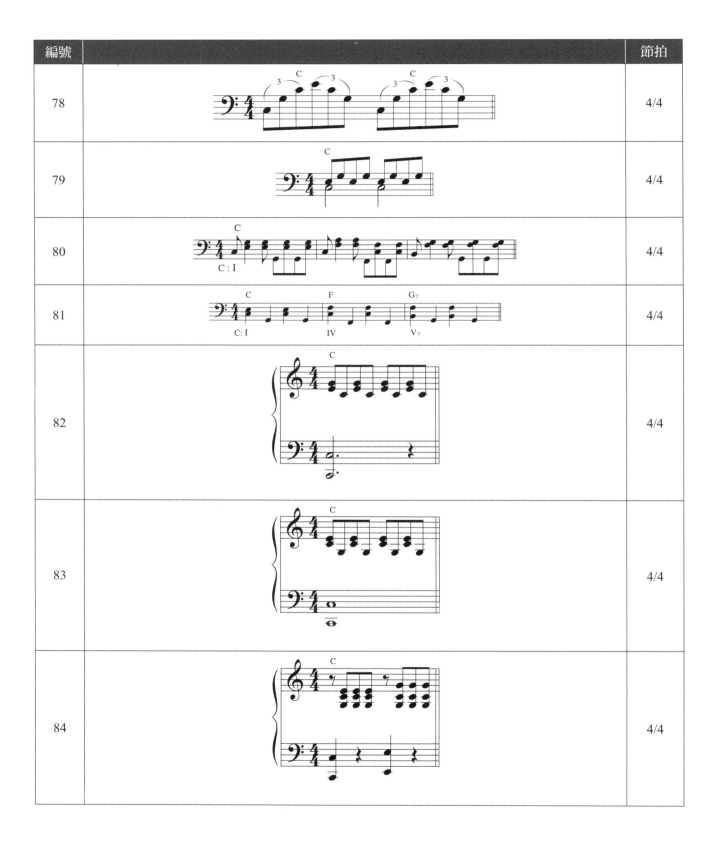

編號		節拍
85		4/4
86		6/8
87		6/8
88		6/8
89		6/8
90		6/8
91		6/8
92		6/8

■ 節奏式的變奏

編號	伴奏型	名稱／節拍
1	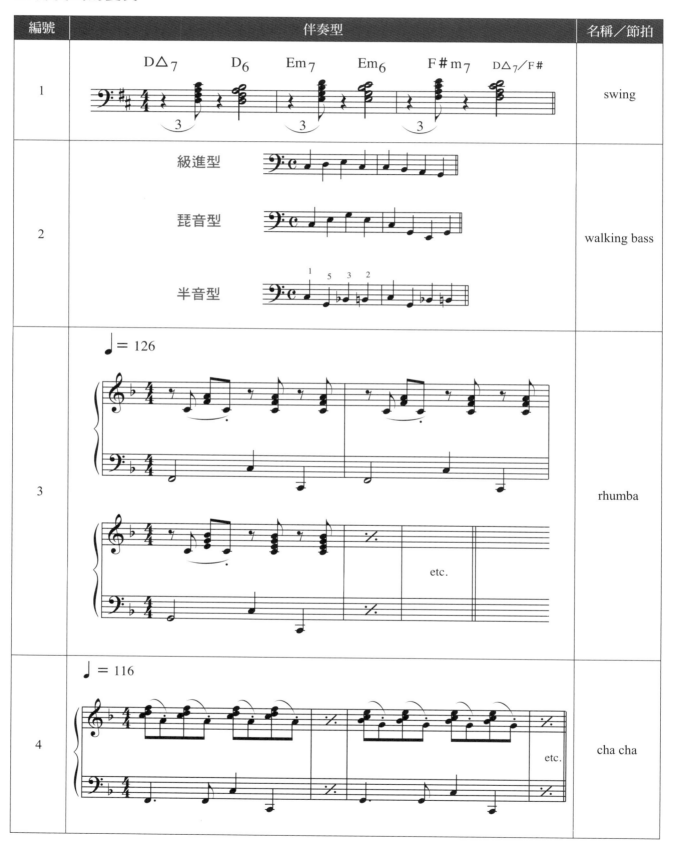	swing
2	級進型 / 琵音型 / 半音型	walking bass
3	♩ = 126 etc.	rhumba
4	♩ = 116 etc.	cha cha

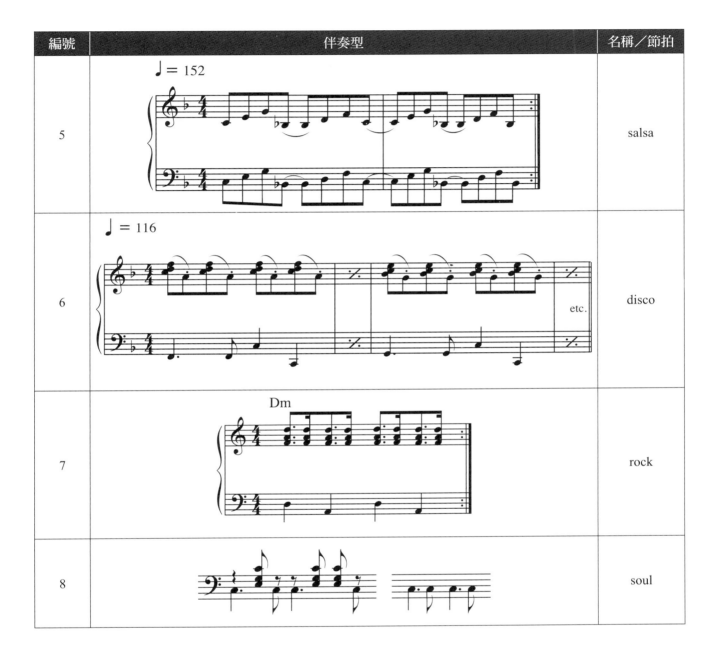

編號	伴奏型	名稱／節拍
5		salsa
6		disco
7		rock
8		soul

MEMO

MEMO

國家圖書館出版品預行編目資料

兒歌彈唱與理論/李悅綾, 曾毓芬, 許瑛珍, 陳如萍
編著. -- 三版. -- 新北市：新文京開發出版股份
有限公司, 2023.09
　　面；　　公分

ISBN　978-986-430-971-9（平裝）

1. CST：鋼琴　2. CST：演奏　3. CST：兒歌

917.1　　　　　　　　　　　　　　112014470

兒歌彈唱與理論（第三版）　　　　（書號：E288e3）

編　著　者	李悅綾　曾毓芬　許瑛珍　陳如萍	
出　版　者	新文京開發出版股份有限公司	
地　　　址	新北市中和區中山路二段 362 號 9 樓	
電　　　話	(02) 2244-8188（代表號）	
F　A　X	(02) 2244-8189	
郵　　　撥	1958730-2	
初　　　版	西元 2010 年 05 月 25 日	
二　　　版	西元 2015 年 09 月 20 日	
三　　　版	西元 2023 年 09 月 25 日	

New Wun Ching Developmental Publishing Co., Ltd.

New Age · New Choice · The Best Selected Educational Publications—NEW WCDP